LE MONUMENT

DE

ALEXANDRE DUMAS

PARIS

LIBRAIRIE DES BIBLIOPHILES

M DCCC LXXXIV

LE MONUMENT

DE

ALEXANDRE DUMAS

TIRÉ A CINQ CENTS EXEMPLAIRES

Il a été tiré en plus :

 55 exemplaires sur papier de Hollande ;
 20 — sur papier Whatman.

 75 exemplaires, numérotés.

3 5.

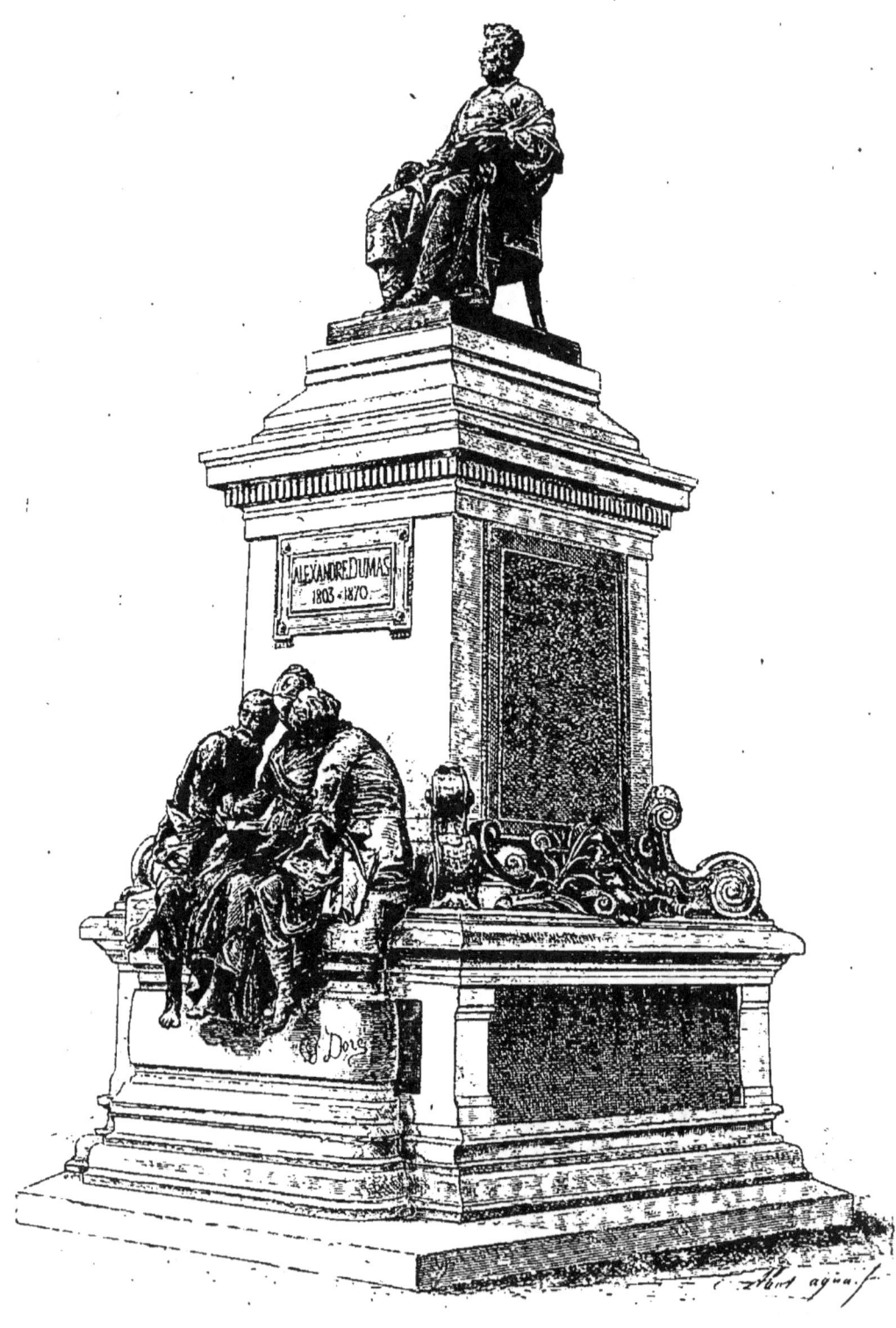

LE MONUMENT

DE

ALEXANDRE DUMAS

ŒUVRE DE GUSTAVE DORÉ

DISCOURS

PRONONCÉS DEVANT LE MONUMENT
LE JOUR DE L'INAUGURATION

POÉSIES

RÉCITÉES LE MÈME JOUR SUR DIFFÉRENTS THÉATRES
OU DISTRIBUÉES AUX ASSISTANTS

AVEC UNE PRÉFACE

PAR

M. ALEXANDRE DUMAS FILS

Gravure du Monument par E. Abot

PORTRAIT DE GUSTAVE DORÉ GRAVÉ PAR L. MASSARD

PARIS
LIBRAIRIE DES BIBLIOPHILES

Rue Saint-Honoré, 338

M DCCC LXXXIV

PRÉFACE

Le Comité pour élever par souscription publique une statue à Alexandre Dumas, à Paris, après avoir mené son œuvre à si bonne fin, a décidé de réunir en un volume les discours prononcés devant cette statue le jour de l'inauguration, le 4 novembre 1883, ainsi que les morceaux de poésie récités, dans cette occasion, sur les différents théâtres de Paris ou distribués aux assistants. Tandis que le Comité prenait cette décision, les éditeurs Jouaust et Sigaux, qui l'ignoraient, m'offraient, spontanément et généreusement, de publier tous les documents relatifs à la cérémonie en un de ces beaux volumes si connus des véritables amateurs. C'était un second monument qu'ils voulaient élever à Alexandre Dumas. Leurs bonnes intentions et celles du Comité ne pouvaient manquer de s'entendre tout de suite, et je fus chargé d'écrire quelques lignes d'introduction.

Personne, naturellement, n'avait plus que moi le désir de voir élever une statue à Alexandre Dumas; personne, à mon

avis, ne devait moins témoigner ce désir. Si j'interviens si volontiers aujourd'hui, c'est que la reconnaissance me fait un devoir [de cette intervention. Les rôles sont changés. C'est à ceux qui ont agi de se taire; c'est à moi qui n'ai rien fait de parler et de les remercier publiquement. Le meilleur moyen que j'aie pour cela, c'est de retracer l'historique simple et fidèle de ce monument qui m'est si cher et qui ne me doit rien.

Parmi les millions de lecteurs qu'Alexandre Dumas a eus et retrouve toujours, il s'en est rencontré un qui s'est considéré comme son obligé, sans le connaître personnellement, sans l'avoir jamais vu. Le service ou plutôt les services que ce lecteur avait reçus d'Alexandre Dumas sont de ceux qu'un écrivain aussi entraînant que celui-là rend à tous ceux qui le lisent. Forcé de vivre en Italie, en Espagne, en Russie, pour y construire des chemins de fer, dans des endroits déserts ou malsains, aux prises avec toutes les difficultés possibles, quand les longues et tristes soirées de solitude succédaient aux longues et pénibles journées de travail, ce lecteur prenait un des mille volumes d'Alexandre Dumas, et, comme il me l'a dit lui-même plus tard, enfourchant le cheval jaune de d'Artagnan, il partait avec son auteur favori pour les pays enchantés du roman et du drame. La consolation rapportée de ce voyage idéal avait été si grande que celui qui l'avait reçue résolut un jour de payer d'une statue celui qui la lui avait donnée. Reconnaissance royale, si les deux mots peuvent se trouver à côté l'un de l'autre. Ce lecteur, c'est M. Th. Villard, membre du Conseil

municipal de Paris. De retour en France, il fit part de son projet à Victor Borie, directeur du Comptoir d'escompte. Celui-ci lui raconta alors que, s'étant assis au chevet de George Sand, peu de temps avant sa mort, il avait vu sur sa table les Quarante-Cinq. Il lui avait exprimé son étonnement de lui voir lire ce volume pour la première fois : « Pour la première fois? lui avait répondu l'auteur d'Indiana et de la Mare au diable, mais c'est la cinquième ou la sixième fois que je lis ce livre de Dumas et tous les autres. Quand je suis malade, inquiète, triste, fatiguée, découragée même, je n'ai pas de meilleur secours qu'un livre de Dumas contre les atteintes du mal ou moral ou physique. » Et comme, chaque fois que M. Villard parlait de Dumas à quelqu'un, il entendait à peu près la même réponse, il en conclut que ceux qui, comme lui, étaient les obligés de Dumas devaient être très nombreux et que, en faisant appel à leur reconnaissance et même à leur souvenir, il y aurait moyen d'élever une statue à cet homme qui avait instruit, amusé, passionné, consolé tant de gens. Il proposa à Victor Borie de former avec lui le Comité qui procéderait à la souscription et à la réalisation du monument projeté. Ces messieurs rencontrèrent partout l'accueil le plus empressé. Ils adressèrent au Ministre la demande d'autorisation qui leur fut accordée immédiatement, le 29 avril 1878. Le Comité fut formé ; il se composait de MM. Émile Augier, Léon Cosnard, maire du dix-septième arrondissement, Alphonse Daudet, Dennery, Gustave Dreyfus, Octave Feuillet, Émile de Girardin, Gounod, Halanzier, Hetzel, Jadin,

Legouvé, John Lemoinne, de Leuven, Calmann-Lévy, Henri Meilhac, Meissonier, Noël Parfait, Émile Perrin, Paul Poirson, Regnier, Paul de Saint-Victor, Victorien Sardou, Jules Verne, Théodore Villard, Albert Wolf.

La maladie et la mort surprirent Victor Borie dès le commencement de cette entreprise, voilà pourquoi il ne figure pas parmi les membres du Comité. Hélas! quelques-uns des membres dont je viens d'écrire les noms sont morts à leur tour depuis la constitution du Comité : Émile de Girardin, Jadin, Paul de Saint-Victor; et ce n'est qu'à leur mémoire que je puis aujourd'hui payer le tribut de ma reconnaissance.

Je ne fus mis au courant de ce qui se passait que lorsque tout fut décidé et même commencé. Szarvady passait un jour sur le boulevard Malesherbes avec un ami. Je le rencontrai. Il nous fit faire connaissance, son ami et moi, et m'apprit alors tout ce que cet ami, qui n'était autre que M. Villard, avait déjà fait pour honorer dans celui qui l'a créé le nom que je porte. Je n'en laissai pas moins à M. Villard toutes les charges et tous les soucis de son projet. Le sentiment le plus élémentaire des convenances et de la dignité commandait mon abstention. Ma personnalité n'avait pas à lever le moindre impôt dans cette circonstance solennelle et ne devait forcer la main à personne. La proposition la plus indirecte, la plus discrète allusion, eussent altéré, dénaturé même le caractère qu'une telle manifestation devait avoir. Ce n'est pas de sa postérité qu'un grand homme doit tenir une statue, c'est de la postérité.

Ceux de mes amis les plus intimes qui ont souscrit sont remerciés ici pour la première fois, en même temps que tous les autres souscripteurs que je ne connais pas personnellement. Il y en a même parmi ces derniers qui ont poussé la délicatesse jusqu'à l'anonyme. Est-ce vraiment parce que je ne les connais pas? Ce doit être, au contraire, parce que je les connais trop.

M. Villard ne perdait pas de temps, malgré les nombreuses occupations que lui créent ses affaires privées et ses fonctions publiques. Il faisait des démarches pour obtenir la collaboration de M. Dubois, directeur de l'École des Beaux-Arts. Celui-ci ne pouvait accepter que la surveillance des travaux dont il confierait l'exécution à de jeunes artistes déjà connus. Cependant les questions matérielles de dépense rendaient M. Villard et les membres du Comité un peu timides. On pouvait certainement compter sur la reconnaissance, sur la sympathie, sur l'admiration des lecteurs d'Alexandre Dumas; mais fallait-il compter autant sur l'expression palpable de ces sentiments généreux? Il y a loin, chez l'homme de tous les pays, du cœur à la poche. Le Français est, plus que tout autre, visé dans cet axiome. Ce n'est pas qu'il soit ingrat ni avare; mais il est si distrait, et il a tant d'occasions de l'être! Toujours est-il qu'il fallait être prévoyant, économe, et n'entreprendre que ce que l'on serait sûr d'achever.

Heureusement, il se trouvait, parmi les grands artistes de Paris, un homme qui faisait mentir l'axiome dont je viens de me servir: la générosité de cet homme égalait son

talent. C'est ainsi que procède souvent la nature; elle constitue l'équilibre dans le monde par l'inégalité même des choses; elle fait le génie et la bonté des uns avec ce qu'elle a refusé d'esprit et de cœur aux autres; et, comme c'est le génie et la bonté qui ont toujours finalement raison, l'œuvre où tend la nature s'accomplit plus vite encore que par une égale répartition, entre tous, des éléments nécessaires. M. Villard était lié avec Gustave Doré, que je n'ai pas encore eu besoin de nommer pour qu'on le reconnaisse, et, tout en causant avec lui, il lui fit part de ses inquiétudes. « Il y a une chose bien simple, lui répondit spontanément Doré; voulez-vous que je vous le fasse, ce monument? Il aura au moins cet avantage de ne vous rien coûter, car la première condition que je mets à mon travail, c'est qu'il sera gratuit. Ce sera ma manière de souscrire. » Doré se trompait, ou plutôt il oubliait qu'il avait déjà souscrit de sa bourse, et depuis longtemps. Les esquisses se succédèrent; elles furent soumises au Comité, qui accepta celle dont nous voyons aujourd'hui la représentation en pierre et en bronze sur la place Malesherbes.

En même temps le Comité obtenait la participation également désintéressée de MM. Bouvard et Gravigny, architectes de la Ville, qui ont complété l'œuvre de Doré, que celui-ci, mourant, ne pouvait confier à des mains plus respectueuses et plus sûres. Pendant ce temps-là, M. Paul Poirson avait pris auprès de M. Villard la place de Victor Borie, et c'est à M. Paul Poirson qu'a été due la coopération si chaude et si productive du Cercle de la Presse. Le produit de la représen-

tation que ce Cercle a donnée est pour plus d'un tiers dans le résultat de la souscription. MM. Vitu et de Neuville furent alors sollicités de faire partie du Comité, l'un comme représentant des journalistes qui avaient organisé la représentation, l'autre comme représentant des peintres qui avaient gracieusement fourni des dessins et des aquarelles pour l'album qui fut vendu le même jour.

Chaque membre du Comité donnait son appui actif et contribuait au succès de l'œuvre, sous la présidence persévérante et tout indiquée de M. de Leuven, le plus ancien ami de celui que l'on allait glorifier. Avec M. Calmann-Lévy on obtenait l'assistance de la Librairie nouvelle et de ses chefs intelligents; par M. Noël Parfait et par M. Dreyfus, l'administration des Beaux-Arts, dont M. Paul Mantz était le directeur sous le ministère de M. Jules Ferry, faisait droit à la demande du Comité, et lui accordait douze mille cinq cents francs. M. Halanzier procurait l'adhésion effective des théâtres et des artistes dramatiques, dont il est le président aimé et honoré; M. Perrin, administrateur de la Comédie-Française, proposait aux Sociétaires de voter une somme collective, et le vote était unanime; enfin le théâtre de la Gaîté, sous la direction de M. Larochelle, apportait l'offrande d'une représentation au bénéfice du monument. Spontanément, bon nombre d'hommes de lettres, entre autres mes chers confrères et excellents amis, Jules Claretie et Henri de Lapommeraye, s'associaient aux efforts du Comité officiel. Les journaux de toutes les nuances s'entendaient, à de certains moments, et paraissaient être

enfin tous d'accord, quand il s'agissait de célébrer cet écrivain si fécond, si puissant et si populaire, dont l'œuvre a pénétré dans toutes les classes, s'adresse à tous les âges, comme l'a si bien symbolisé Doré dans son admirable groupe de la Lecture.

La Société des Dépôts et Comptes courants avait prêté sans frais au Comité un local et des caisses pour la souscription; un chef comptable, M. Diziain, avait accepté d'être secrétaire du Comité, et il avait ainsi facilité, toujours gratuitement, avec ses amis, M. Izoard, M. Lacial et d'autres encore, le travail difficile d'une souscription publique.

Les entrepreneurs, MM. Guillotin pour la maçonnerie, M. Thiébaut pour la fonte des bronzes, M. Belloir pour la cérémonie d'inauguration, s'associaient avec tout le désintéressement possible à l'œuvre du Comité, obligé de refuser d'autres collaborations aussi généreusement offertes, comme celle de la Société de la Marbrerie nationale, qui mettait à sa disposition, gratuitement encore, tels marbres que l'on désirerait.

Enfin, le Conseil municipal de Paris, sur la proposition de M. Villard, concédait l'emplacement. M. Alphand, appelé, depuis l'origine du projet, à donner ses avis, éclairait les réunions de sa vieille expérience et de sa haute capacité en matière de grandes œuvres parisiennes, et assurait un cadre digne de lui, dans le square Malesherbes, au monument inauguré le 4 novembre 1883, au milieu de la foule la plus sympathique, la plus cordiale, la plus émue,

dont M. Mélé, directeur de l'Harmonie de Batignolles, traduisait, pour ainsi dire, les sentiments avec ses belles fanfares tonnantes comme les acclamations d'un peuple entier.

Pendant cette cérémonie, les différents orateurs dont ce livre reproduit les discours se tournaient vers moi comme pour me charger, me sachant le plus près de lui par le cœur, de répéter au Maître que l'on honorait l'expression de leur admiration en même temps que de la sympathie de tous. Moi qui n'avais pas été à la peine, je me trouvais ainsi le premier à la gloire, et j'étais le seul alors qui n'eût pas le droit de prendre la parole. Heureusement, car j'étais aussi le seul qui ne pût pas dire toute sa pensée sur Alexandre Dumas, et ceux qui pouvaient tout dire ont dit bien mieux que je n'aurais su le faire. Quelle sincérité, quelle chaude et joyeuse conviction dans tous ces éloges ! Rien d'apprêté, rien de solennel ! C'était vraiment la fête des esprits et des âmes ! Et celui qui en était l'objet souriait en écoutant.

Cependant ce n'était pas sur lui seul, je l'avoue, que ma pensée se reportait le plus souvent. Tout le temps, il me semblait voir Gustave Doré tombant frappé de la foudre, après son dernier coup d'ébauchoir, au pied de sa belle statue. Cette journée d'inauguration à laquelle il aspirait comme devant réparer bien des injustices dont il avait été victime, cette journée que la Mort lui a refusée, je puis dire que je la lui ai donnée tout entière, et, sur les vingt mille personnes qui se pressaient là, pas une, j'en suis sûr, qui n'eût le cœur serré en se rappelant qu'il n'y était pas.

Aussi ai-je demandé au Comité qui publie ce livre la permission de joindre aux discours prononcés le 3 novembre 1883 le discours que j'avais prononcé quelques mois auparavant sur la tombe de Doré. Je ne saurais plus séparer dans mon souvenir, dans mon hommage et dans mon affection celui à qui on a dressé une statue de celui qui est mort en l'achevant.

<p align="right">A. DUMAS Fils.</p>

DISCOURS & POÉSIES

DISCOURS

M. DE LEUVEN

PRÉSIDENT DE L'ŒUVRE DU COMITÉ

RÉSIDENT du Comité de l'œuvre qui nous réunit aujourd'hui, c'est un devoir heureux pour moi d'adresser de chaleureux remercîments à tous ceux qui nous ont donné un si généreux appui.

Notre entreprise était difficile, et souvent de vives inquiétudes venaient paralyser notre initiative.

Mais un jour, — un heureux jour! — un éminent artiste nous tendit la main, et tous les obstacles s'aplanirent devant sa grande notoriété. Avec un désintéressement sans égal, Gustave Doré nous offrit d'exécuter la statue de l'auteur d'*Henri III,* de *Mademoiselle de Belle-Isle* et des *Mousquetaires.*

Acclamé par nous, plein d'enthousiasme, il se mit

aussitôt à l'œuvre, travaillant jour et nuit avec une fiévreuse ardeur !

Quand j'allais le voir à son atelier, plutôt pour lui dire de se ménager que pour l'exciter au travail : « Non, s'écriait-il, il me tarde de réparer une cruelle erreur. Comment, dans notre Paris, quand on a doté de grandes et nouvelles artères de noms d'auteurs célèbres, a-t-on pu exiler dans une voie lointaine le nom illustre qui nous est si cher à tous ? Ah ! que je voudrais réparer un fâcheux oubli ! »

Eh bien, aujourd'hui le vœu de Doré est accompli.

Avec le concours précieux et désintéressé de deux autres artistes de talent, MM. Bouvard et Gravigny, le sculpteur a noblement vengé le poète.

Aujourd'hui, son nom rayonne sur un monument digne de lui.

Là, notre Dumas, sur un piédestal, sa vraie demeure, gardé par son mousquetaire, aura tous les jours un entourage d'admirateurs et d'amis !

Là, vers lui monteront des voix qui parleront de ses chefs-d'œuvre, — et aussi des succès incessants d'un homme qui, loin de faiblir, se vivifie sous l'éclat d'une grande renommée.

Ah ! l'âme filiale de cet homme tressaille aujourd'hui. Mais en même temps que de regrets !

Il ne peut presser sur son cœur le grand artiste auquel il doit la consécration de la gloire paternelle !

M. ALBERT KAEMPFEN

DIRECTEUR DES BEAUX-ARTS

AU NOM DU MINISTRE DE L'INSTRUCTION PUBLIQUE
ET DES BEAUX-ARTS

Messieurs,

Celui dont la mémoire reçoit aujourd'hui un magnifique hommage a été une des gloires les plus populaires de notre temps. Un demi-siècle durant, ou peu s'en faut, il a prodigué dans des œuvres qu'on a peine à compter son brillant esprit, sa merveilleuse imagination. Ce n'est pas chez nous seulement qu'on le lit et que son nom est célèbre, c'est dans le monde entier; pour lui il n'est pas de frontières, et l'on peut dire, tant ses écrits plaisent par les meilleures et les plus charmantes qualités françaises, qu'en l'admirant c'est, sans se l'avouer toujours peut-être, le génie de la France qu'admirent les étrangers.

La France avait donc une grande dette de reconnaissance à payer à Alexandre Dumas, et le gouvernement ne pouvait manquer de s'associer à l'honneur qui lui est rendu. Sa place était marquée ici le jour de l'inauguration du monument élevé à l'illustre écrivain. Je suis à la fois confus et heureux de l'occuper.

Quels dons précieux et divers avaient été départis à l'auteur d'*Henri III,* de *Christine à Fontainebleau,* de *Caligula,* de *Kean,* d'*Un Mariage sous Louis XV,* de *Mademoiselle de Belle-Isle,* du *Chevalier d'Harmental,* des *Trois Mousquetaires,* de *Monte-Cristo,* des *Impressions de voyage en Suisse,* du *Corricolo,* de tant de comédies, de drames, de romans, de récits, qui nous ont ravis et qui raviront ceux qui viendront après nous! Évoquez par le souvenir, autour de sa statue, les innombrables personnages qu'il a empruntés à l'histoire ou à sa fantaisie, qu'il a fait parler, agir, vivre de cette vie puissante qui était en lui, quelle foule de types gais ou tragiques, poétiques ou bourgeois, spirituels ou naïfs, aimables ou vaillants ! Et que de scènes gracieuses ou terribles, que de surprenantes et amusantes aventures ils rappellent aussitôt à notre pensée !

Nul plus qu'Alexandre Dumas n'eut l'invention, le mouvement, l'art d'exciter et de renouveler sans cesse l'intérêt; nul autant que lui, la bonhomie, la verve, la belle humeur. La belle humeur! oui, c'est là un des attraits irrésistibles, et peut-être la marque particulière de son prodigieux talent. L'esprit, chez d'autres, est aigu, incisif, tourné à l'épigramme et à la satire ; il est, chez lui, joyeux, épanoui, cordial. Rien de sarcastique ni d'amer dans son rire, même lorsqu'il lui arrive de railler un peu. Aussi quelque chose d'affectueux se mêle-t-il à l'admiration qu'on a pour lui. C'est un bon enchanteur, qu'on se prend tout naturellement à aimer.

Le statuaire nous le montre bien tel qu'il était. C'est

sa haute et forte taille, son air affable, son œil doux et fin, sa bouche souriante. C'est bien lui aux heures de travail : le col nu, le vêtement flottant autour de son torse robuste, pour que sa large poitrine puisse librement respirer. L'attitude est aisée et simple, et le geste est heureusement trouvé ! Le bras tendu comme pour appeler à lui, la main qui tient sa plume infatigable ouverte comme pour accueillir, ne semble-t-il pas qu'il dise : « Venez, ce n'est pas pour quelques-uns seulement, c'est pour tous que j'écris : pour les jeunes et pour les vieux, pour les pauvres et pour les riches, pour les savants et pour les ignorants ; venez, ce qui m'a été donné, je le donne à mon tour à tous et sans compter. » Et tous, en effet, sont venus ; tous l'ont lu, l'ont applaudi, se sont abreuvés à la source vive qui jaillissait à flots pressés d'une imagination intarissable, et aux gens de loisir, le loisir a paru plus charmant, aux gens de labeur, le labeur moins pénible. Et voilà comment pas un de ceux qui passeront au pied de la statue d'Alexandre Dumas ne la regardera d'un œil étonné, se demandant : « Qui donc était cet homme ? » Tous le connaîtront, tous salueront son image en souriant, comme l'image familière d'un bienfaisant ami.

On n'imagine guère une gloire plus enviable que la sienne. La piété filiale de celui qu'il a aimé tendrement, qu'il a vu, tout jeune encore, arriver à la renommée, et qui a mis une seconde auréole au nom d'Alexandre Dumas, peut en être fière.

Quelqu'un, Messieurs, manque à cette fête attristée de

son absence. La mort l'a pris. La mort a été cruelle, cruelle parce qu'elle nous a enlevé avant le temps, alors qu'il était plein de vaillance, de foi dans l'avenir et de longs espoirs, un artiste dont les grands talents honoraient la patrie ; cruelle, parce que c'était justice vraiment qu'il fût ici en un pareil jour.

Le monument que nous inaugurons est son œuvre... sa dernière œuvre, hélas ! Il avait voulu qu'elle fût un hommage désintéressé de son admiration pour l'écrivain dont le tempérament littéraire avait avec son tempérament artistique plus d'un trait de ressemblance. Il s'y était donné tout entier avec passion.

Il avait mis son orgueil à ce qu'il fût digne de celui à qui elle était consacrée.

Voilà que sa création est debout, et il est, lui, couché pour toujours dans le tombeau. Pour lui seul le voile n'est pas tombé qui la dérobait aux regards ; il ne la verra pas éternisée par le bronze, il n'entendra pas les éloges qui auraient été sa joie et sa récompense. Du moins n'aura-t-il pas été oublié à l'heure qui pouvait être pour lui, si la destinée l'eût permis, l'heure d'un triomphe. Vous m'auriez reproché, Messieurs, de n'avoir pas réuni, en achevant ces quelques paroles, les noms de Gustave Doré et d'Alexandre Dumas et deux mémoires chères à la France.

M. CAMILLE DOUCET

PRÉSIDENT DE LA COMMISSION DES AUTEURS ET COMPOSITEURS DRAMATIQUES

MESSIEURS,

En l'absence de son président, et quand tout faisait croire que cette cérémonie, annoncée alors comme prochaine, aurait lieu avant mon retour, la Commission des Auteurs et Compositeurs dramatiques avait dû, à mon grand chagrin, mais avec mon entière approbation, confier à un plus valide la tâche et l'honneur d'être ici l'interprète de la Société tout entière.

N'ayant que l'embarras du choix, la Commission a fait un choix excellent.

Je me reprocherais d'autant plus, Messieurs, de venir, à la dernière heure, revendiquer un droit que j'ai perdu, quel que soit mon désir de ne pas rester muet devant le grand mort dont nous fêtons aujourd'hui la résurrection magnifique.

C'est le langage de la postérité que va vous faire entendre, avec son esprit et son cœur, mon jeune et cher collègue Jules Claretie.

Avec mon cœur aussi, j'aurais voulu pouvoir vous

parler en témoin fidèle de celui que toujours, du commencement à la fin de sa prodigieuse carrière, j'ai suivi de près et de loin.

Écolier encore aux beaux jours d'*Henri III* et d'*Antony*, mais, comme la jeunesse d'alors, captivé déjà par la toute-puissance de cet enchanteur de génie, j'ai tout vu de l'homme et des œuvres ; j'en ai tout admiré, tout applaudi, tout aimé.

Ce dernier mot, Messieurs, est celui que je tenais le plus à prononcer avec orgueil.

Jeune ami du père autrefois, de tout temps vieil ami du fils, qu'il me soit permis du moins, sur le seuil de ce monument, de saluer en mon propre nom deux gloires aux lettres, deux gloires jumelles, qui, sans qu'elles s'y confondent, resteront à jamais unies dans la même immortalité.

M. JULES CLARETIE

VICE-PRÉSIDENT DE LA COMMISSION DES AUTEURS ET COMPOSITEURS
DRAMATIQUES

C'est au nom de la Société des Auteurs et Compositeurs dramatiques que j'ai l'honneur de saluer, en Dumas père, l'homme de théâtre, l'inventeur le plus prodigieux qu'ait eu notre scène française, le prodigieux enchanteur qui, durant quarante années, fut comme la vivante personnification du drame.

Alexandre Dumas est, en effet, le drame incarné. Son existence d'écrasant labeur fut le drame même du travail, un drame superbe et sans entr'actes. Tout est drame chez Dumas : le roman, la causerie, les voyages, l'histoire. Il semble, du premier coup, tailler ses récits pour la scène : dans tout chapitre, dans une préface, dans une confidence, dans une lettre, partout, toujours, merveilleusement, avec une ardeur vaillante et joyeuse, il enchâsse un fait, enferme un drame, et va droit à son but, qui est l'action. L'action, cette vie même du théâtre, Alexandre Dumas la mit à la fois dans ses œuvres et dans sa vie. Il enjambait les frontières comme il remuait les foules, et, pour ses

pièces comme pour ses livres, ce grand dramaturge eut devant lui comme un parterre de peuples.

Quand il donne sa première pièce,— un vaudeville,— il a vingt-deux ans ; quand il donne sa dernière œuvre, un drame, il a soixante-trois ans. Quand Paris lui manque, il a Bruxelles, il a Marseille, il aurait eu le Caucase pour théâtre. *Henri III* est représenté un an avant la révolution de 1830, *les Blancs et les Bleus,* un an avant le coup de tonnerre de 1870. Entre ces deux dates tient, avec ses tempêtes et ses triomphes, la vie la plus active, la plus brillante, la plus ardente qu'ait menée un contemporain. Cet homme qui, là, sur la scène, va, vient, fait répéter son œuvre, électrise les comédiens, pousse les figurants, presse les décorateurs, dicte à son chef d'orchestre cet air des *Girondins* que vous venez d'entendre, et qui, du jour au lendemain, passa sur les lèvres d'un peuple ; cet homme qui, tandis que les acteurs étudient, improvise un prologue, refait un acte, trouve un dénouement sur les planches mêmes, comme un capitaine arrache la victoire sur le champ de bataille ; cet homme qui, penché sur son papier, rit de ce qu'il écrit, pleure de ce qui fera pleurer, vit de l'intense et prodigieuse vie de ses héros, travaille bras nus comme un forgeron et jette son métal à la foule comme au brasier, cet infatigable enthousiaste qui frétait des navires pour promener sa fantaisie et bâtissait un théâtre pour y loger son rêve, ce génie de l'activité, du mouvement sans fièvre et de la grandeur sans pose, cet homme qui traita son siècle de

camarade et se savait assez de gloire pour ne pas avoir de gloriole : — c'est Dumas !

Joyeux, vibrant, entraînant, irrésistible, passionné comme Antony, prodigue comme Monte-Cristo, spirituel comme Aramis, fort comme Porthos et séduisant comme d'Artagnan, il a soulevé et parcouru des mondes; il a semé à travers les nations la bonne humeur de notre race, brûlé la poudre de son génie comme son père brûlait le salpêtre de ses mousquets, et ce géant sans orgueil, ce grand homme qui fut un bon homme, ce Titan doux comme un enfant, fort comme un taureau et tendre comme une femme, cette merveille de fécondité, cette *force de la nature,* comme l'appelait Michelet, a fait toute sa vie mentir l'arrêt de cet étranger, qui prétendait que la France n'a point le cœur et le génie épiques.

C'est, au contraire, une épopée vivante que l'œuvre d'Alexandre Dumas, un poème épique en action, *Iliade* de la bonne humeur, et au théâtre, — puisque je n'ai le droit de parler que de son théâtre, — après le drame de passion mélancolique et révolté, et la comédie d'aventures, n'a-t-il pas inventé le drame épique, le drame flamboyant, le drame historique qu'illumine parfois l'histoire, le drame éclatant comme un panache, mais solide, étincelant, et dont les coups de théâtre ont les éclairs et la rapidité de l'acier bien trempé d'une épée loyale.

Il y a deux courants distincts dans notre théâtre national : l'un part de Corneille, l'autre de Molière. L'un vient de l'héroïsme, l'autre du comique. Celui-ci

étudie l'humanité et la châtie ; celui-là l'aiguillonne et la transforme. L'un scrute le cœur humain, l'autre le fait battre et l'élargit. Dumas procéda surtout du premier de ces deux grands hommes, qui, à eux deux, résument les deux fortes vertus de ce pays, la raison et le courage, Molière enseignant à vivre en honnête homme, Corneille apprenant à mourir en héros. Alexandre Dumas, qui adorait Shakespeare, marchait l'œil fixé sur Corneille.

Il y a du sang du Campéador dans les veines de d'Artagnan ; le Gascon a ramassé l'épée du Castillan, et la plume qui flotte au feutre du mousquetaire est altière comme celle d'un cimier.

Ou plutôt, comme les paladins de nos légendes françaises, les héros de Dumas s'en vont par les chemins ferrailler toujours pour quelque noble cause, et, Français jusqu'à la folie, ils donnent même parfois leur sang pour des causes qui ne sont point la leur. Ils sont dupes quelquefois, mais sincères et enthousiastes toujours. Leur créateur, cet homme admirable qui avait pour vertu d'admirer les autres, n'aimait pas, au théâtre, le rire qui se moque de l'homme. L'auteur d'*Henri III*, d'*Angèle*, de *Charles VII* et de *Mademoiselle de Belle-Isle* était pour tout ce qui ennoblit la nature humaine. La bravoure, la générosité, la pitié, le pardon, auront tenu la plus grande place dans son œuvre immense. La clarté, la logique, l'intérêt toujours croissant, la gaieté saine, puissante, contagieuse, sans amertume, voilà ses qualités à lui, qualités essentiellement françaises et par lesquelles il reste

si sympathique à tous les âges et à tous les états de la vie.

Ce qui plaît, en effet, dans Alexandre Dumas, ce qui charmera éternellement chez cet infatigable, c'est que, tout aussi altéré d'humanité et épris de vérité que bien d'autres, il a toujours voulu que cette vérité fût rayonnante et que sur l'aile de son génie l'homme fût assuré d'aller toujours plus haut. Et savez-vous ce qui fait la force, l'irrésistible force de ce magicien? C'est qu'il emporte ceux qui l'écoutent vers un monde imaginaire et lumineux comme un Éden. Le monde où nous vivons a soif d'oubli. Et quand on l'enlève à ses maux, à ses inquiétudes, à ses douleurs, il est pour jamais séduit. Il ne lui déplaît pas de voir, ne fût-ce que dans les contes, l'esprit triomphant de la bêtise et la force et la vaillance mises au service du droit. On a dit que Dumas a amusé trois ou quatre générations; il a fait mieux : il les a consolées.

S'il a montré l'humanité plus généreuse qu'elle n'est peut-être, ne lui en faites pas un reproche : c'est qu'il la peignit à sa propre image; s'il n'a pas insisté sur les détresses de la vie, c'est qu'il s'était dit que, le fardeau étant lourd aux épaules des souffrants, le mieux était de le rendre plus léger, et enfin, si dans le monde merveilleux où son imagination nous promène, tout semble éclatant et improbable, c'est que ce conteur si français écrivait à une époque où, pour la France, il ne semblait y avoir rien d'impossible.

Et c'est bien pourquoi, comme l'a dit son fils, la foule,

en l'écoutant, battait des mains; car, au fond, elle aime la fécondité dans le travail, la grâce dans la force, et la simplicité dans le génie; elle aime l'idéal, et elle acclamait cet enchanteur qui savait si bien l'arracher au pays noir de la misère pour la transporter au pays bleu de la chimère et du rêve.

Puis, tous ces beaux rêves une fois contés, ce mort, dont nous venons saluer l'image, eut, vers la fin de sa vie, une vision qui le troubla. Rêve de malade, car c'était à Puys, pendant l'Année terrible, et la mort avait touché du doigt cet homme qui fut le génie de la vie. Dumas fils avait trouvé, un matin, son père plus attristé et plus pensif. Ce créateur du drame moderne était assombri comme un héros de tragédie classique.

Un songe! se peut-on inquiéter d'un songe?

« J'ai rêvé, dit-il à son fils, que j'étais debout au sommet d'une montagne de pierre dont chaque bloc avait la forme d'un de mes livres. Drames, romans, mémoires, critique, poésie, il y avait de tout dans cet amoncellement de travaux, et, chose qui me causait une inexprimable angoisse, il me semblait, dans ce rêve persistant et tournant au cauchemar, que le bloc n'était pas solide et que ce socle d'ouvrages s'écroulait sous mes pieds et s'effondrait comme une montagne de sable. »

Alexandre Dumas fils regarda son père et se prit à sourire.

« Va, dit-il en passant sa main sur la robuste épaule du géant, ne pense plus à cela et dors tranquille sur ton bloc de granit. Il est haut à donner le vertige, et, s'il est aussi colossal, c'est que ta large main l'a construit à ta taille. Mais il est solide, bien solide, durable comme notre langue, immortel comme la patrie ! »

Ce touchant et dramatique souvenir, M. Villard le racontait un jour à Gustave Doré, qui pensait déjà à élever un monument à Dumas père; et Doré, après avoir bien écouté, partit songeur. Le lendemain, le peintre-sculpteur, ce travailleur admirable, à qui les impuissants ont tant de fois reproché la prodigalité de son talent, apportait à M. Villard un projet de statue. C'était Alexandre Dumas père, debout sur un amas de pierres d'où coulait doucement une eau pure. Gustave Doré, tourmenté à son tour par la vision du poète de la plume, l'avait traduite en poète du pinceau, et ce fut là l'origine, la première idée, le point de départ de cette statue, élevée par le plus étonnant improvisateur artistique de ce temps au plus magnifique inventeur et créateur littéraire de notre France.

Mais Gustave Doré a, depuis, corrigé, complété son premier projet, et ce n'est pas une fontaine qu'il a dressée à Alexandre Dumas : cela n'eût pas suffi pour rappeler ce fleuve immense roulant, comme autant de navires pavoisés, ses œuvres multiples avec leurs noms de victoires et entraînant ses affluents vers la postérité[1], comme vers la mer !

La postérité a d'ailleurs, dès longtemps, commencé pour Dumas; il a vécu populaire, il est mort populaire, il est demeuré populaire. Lorsqu'on s'adresse non pas aux appétits, mais à l'âme des foules, l'âme des foules vous reste fidèle. Déjà la translation des restes d'Alexandre Dumas au cimetière où dormait son père, le général d'Égypte et d'Italie, avait été comme une apothéose. Les habitants de Villers-Cotterets avaient réclamé l'honneur de porter à bras d'hommes ce cercueil que le printemps illuminait de son soleil. Aujourd'hui ce n'est plus seulement le mort, c'est l'éternel vivant que nous célébrons, c'est le dramaturge qui a renouvelé le théâtre, et qui a su amener le rire aux lèvres et les larmes aux yeux sans faire monter la rougeur aux fronts.

Et cet homme que tous, petits ou grands, lettrés ou illettrés, délicats et naïfs, ont pu écouter et ont pu applaudir, repose, toujours aimé, sur un indestructible piédestal. Le mousquetaire de Doré veille sur la gloire du maître et la défend de sa rapière, tandis que le philosophe de la vie moderne et le moraliste puissant du théâtre contemporain la conserve, cette gloire, la renouvelle et la continue.

Ainsi, la mémoire d'Alexandre Dumas est certaine de durer, si glorieusement défendue par ces fils de son génie et ce fils de son sang et de son cœur.

M. EDMOND ABOUT

PRÉSIDENT DU COMITÉ DE LA SOCIÉTÉ DES GENS DE LETTRES

Cette statue, qui serait d'or massif si tous les lecteurs de Dumas s'étaient cotisés d'un centime, cette statue, Messieurs, est celle d'un grand fou qui, dans sa belle humeur et son étourdissante gaieté, logeait plus de bon sens et de véritable sagesse que nous n'en possédons entre nous tous. C'est l'image d'un irrégulier qui a donné tort à la règle, d'un homme de plaisir qui pourrait servir de modèle à tous les hommes de travail, d'un coureur d'aventures galantes, politiques et guerrières, qui a plus étudié à lui seul que trois couvents de bénédictins. C'est le portrait d'un prodigue qui, après avoir gaspillé des millions en libéralités de toute sorte, a laissé sans le savoir un héritage de roi. Cette figure rayonnante est celle d'un égoïste qui s'est dévoué toute la vie à sa mère, à ses enfants, à ses amis, à sa patrie; d'un père faible et débonnaire qui jeta la bride sur le cou de son fils, et qui pourtant eut la rare fortune de se voir continué tout vivant par un des hommes les plus illustres et les meilleurs que la France ait jamais applaudis.

Le comité qui a pris l'initiative de cette réunion litté-

raire et patriotique a bien fait d'y convier la Société des gens de lettres. Je craignais encore, il y a quelques jours, qu'il ne nous eût oubliés, et je ne m'en consolais pas facilement, car Dumas, qui fut un de nos fondateurs avec Hugo, Balzac et tous les grands romanciers du siècle, nous appartient au moins autant qu'à nos honorables amis les auteurs dramatiques. Ses livres seront lus plus longtemps que ses comédies et ses drames ne seront représentés. Durant un siècle et plus, ces beaux récits où l'action ne languit jamais, où le style est limpide et brillant comme le cristal d'une source, où le dialogue pétille comme bois vert sur le feu, feront la joie des jeunes gens, la distraction des vieillards, le repos des travailleurs, la consolation des malades, les délices de tous. J'ai vu des hommes d'un certain âge et passablement occupés, moi, par exemple, s'oublier une nuit entière en compagnie du *Chevalier de Maison-Rouge* ou des *Mohicans de Paris*. J'entends encore quelquefois mes enfants se quereller amicalement parce que l'un n'a pas fini le second volume de *Monte-Cristo*, quand l'autre, qui attend son tour, est arrivé au bout du premier. Et j'en conclus que le bon Dumas n'a rien perdu de sa fraîcheur depuis le temps, hélas! un peu lointain, où il faillit causer la mort d'un de nos camarades. C'était un petit Espagnol, interne à la pension Massin; il avait perdu l'appétit et le sommeil, et se consumait lentement comme tous ceux qui ont le mal du pays. Sarcey, qui était dans sa classe et qui l'avait pris en amitié, lui dit un jour :

« C'est ta mère que tu voudrais voir?

— Non, répondit l'enfant, elle est morte.

— Ton père, alors?

— Il me battait.

— Tes frères et sœurs?

— Je n'en ai pas.

— Mais pourquoi donc es-tu si pressé de retourner en Espagne?

— Pour achever un livre que j'ai commencé aux vacances.

— Et qui s'appelle?

— *Los Tres Mosqueteros.* »

Le pauvre enfant, Messieurs, avait la nostalgie des *Trois Mousquetaires*. Il ne fut pas difficile à guérir.

Ce n'est pas seulement par son incomparable génie de conteur que Dumas appartient à notre vieille et fraternelle Société; c'est aussi par son caractère, par ses mœurs, ses qualités, ses défauts, ses erreurs même. Nous avons eu parmi nous d'aussi grands écrivains, jamais un type d'homme de lettres aussi parfaitement accompli. Il a fait bien des choses en dehors de son état, par exemple, la révolution de 1830 et la conquête des Deux-Siciles; mais on peut dire sans exagération qu'il n'a vécu que pour écrire. Lorsqu'il se plongeait dans l'histoire, c'était comme un pêcheur de perles, pour en rapporter un roman. Lorsqu'il voyageait en Afrique, en Syrie, au Caucase, en Suisse, en Italie, c'était pour raconter ses voyages. La rencontre la plus vulgaire, la conversation

la plus insipide, lui fournissait au moins une page intéressante. Il a nourri des animaux, chiens, chats, singes, tortues, grenouilles, et même un ours, si j'ai bonne mémoire : c'était pour leur prêter de l'esprit. Les femmes ont pris beaucoup de son cœur et fort peu de son temps : je doute que la plus aimée ait eu assez d'empire sur lui pour le détourner du travail, car il n'a cessé de produire que lorsqu'il a cessé de vivre. Et que fût-il advenu, bonté du Ciel! si la manne que tout un peuple attendait bouche bée avait fait défaut un seul jour ? Rappelez-vous ce temps, cet heureux temps, où les grands journaux politiques se disputaient la clientèle à coups de feuilleton, où le premier-Paris n'était plus pour ainsi dire qu'un hors-d'œuvre, car la France s'intéressait plus vivement à d'Artagnan ou à Edmond Dantès qu'à MM. Duvergier de Hauranne et Guizot. C'était l'âge d'or du roman, le règne de Dumas Ier, qui fut d'ailleurs un bon roi ; car il n'abusa du pouvoir que contre les libraires et les éditeurs de journaux au grand profit de tous ses confrères. En faisant admettre l'esprit à la cote des valeurs mobilières, il servit le prochain autant et plus que lui-même et il améliora largement la condition de l'écrivain. Il la relevait en même temps aux yeux des sots, cette imposante majorité du genre humain, par la magnificence de sa vie et ses largesses sans exemple. Assez longtemps les grands seigneurs avaient humilié les grands talents : Dumas se mit en tête de venger le pauvre Colletet crotté jusqu'à l'échine et tous ceux qui depuis deux siècles ont accepté l'aumône dédaigneuse

des princes, des financiers ou des gouvernements. Il fit merveille dans cette voie; peut-être même y poussa-t-il un peu trop loin, car son inexpérience des chiffres le livra quelque temps aux créanciers, aux usuriers et aux huissiers. Mais Dumas n'était pas homme à se troubler pour si peu. Lorsqu'il fut bien certain d'avoir des dettes, il travailla pour ses créanciers comme il avait travaillé pour ses amis, ses maîtresses et ses parasites. Cela ne le changeait pas beaucoup, car il n'avait pas de besoins personnels, sauf l'encre et le papier. Je me trompe : il lui fallait encore des collaborateurs, et il en a fait une large consommation. Il ne s'en est jamais caché, et, d'ailleurs, le simple bon sens dit assez qu'un seul homme était incapable d'écrire plus de cent volumes par an. Les envieux et les impuissants lui ont fait un reproche de cette nécessité. Les Mirecourt du temps ont pleuré des larmes de crocodile sur les victimes de sa gloire et de son talent. Il paraît malaisé de plaindre les collaborateurs de Dumas, quand on regarde ceux qui ont survécu. Le maître ne leur a pris ni leur argent, car ils sont riches, ni leur réputation, car ils sont célèbres, ni leur mérite, car ils en ont encore et beaucoup. Du reste, ils ne se sont jamais lamentés, tout au contraire. Les plus fiers s'applaudissent, je crois, d'avoir été à si bonne école, et c'est avec une véritable piété que le premier de tous, M. Auguste Maquet, parle toujours de son grand ami. Je ne sais pas dans quelle proportion l'on partageait les fruits du travail commun; il est certain que le crédit de

son nom et la supériorité de son style permettaient à Dumas de se faire la part du lion ; mais l'empressement avec lequel on recherchait son patronage atteste que ce beau génie n'était pas un génie injuste et malfaisant. Quant à la somme de travail qu'il apportait à la masse, je puis dire avec une sorte de précision ce qu'elle était, car un heureux concours de circonstances m'a permis de surprendre ce grand producteur en flagrant bienfait de collaboration.

C'était au mois de mars 1858, à Marseille. J'allais en Italie, ou du moins je croyais y aller et prendre le bateau de Civita-Vecchia le soir même. Mais, en mettant les pieds sur le quai de la gare, je me sentis soulevé de terre par un colosse superbe et bienveillant, qui m'embrassa. Il était venu au-devant d'une femme adorée qu'il n'aimait plus depuis la veille, car il venait tout justement de lui donner une rivale dans son impatience de la revoir. Il l'accueillit d'ailleurs avec la tendresse la plus vive et la plus sincère ; puis revenant à moi : « Je te garde, dit-il ; tu vas descendre à mon hôtel ; nous dînerons ensemble, et je te ferai moi-même une bouillabaisse dont tu te lécheras les doigts ; tu viendras ensuite au Gymnase applaudir la première représentation d'un drame qu'ils m'ont forcé d'écrire en trois jours ; Clarisse et Jenneval y sont sublimes. Et ma petite ingénue ! Un amour ! Mais n'en dis rien devant la dame de Paris. »

Je lui obéis avec joie, comme on obéissait toujours à cet être irrésistible. Sa bouillabaisse fut délicieuse ; son

drame, intitulé *les Gardes forestiers,* alla aux nues ; on offrit sur la scène une couronne d'or à l'auteur ; l'orchestre du théâtre vint lui donner une aubade sous les fenêtres de l'hôtel aux applaudissements du public ; il parut au balcon, remercia les musiciens, et harangua le peuple ; on se rendit ensuite au meilleur restaurant de la ville où les directeurs du théâtre avaient commandé le souper. La fête se prolongea jusqu'à trois ou quatre heures du matin. Nous rentrons ; je dormais debout. Lui, le géant, était frais et dispos comme un homme qui sort du lit. Il me fit entrer dans sa chambre, alluma devant moi deux bougies neuves sous un abat-jour et me dit :

« Repose-toi, vieillard ! Moi qui n'ai que cinquante-cinq ans, je vais écrire trois feuilletons qui partiront demain, c'est-à-dire aujourd'hui par le courrier. Si, par hasard, il me restait un peu de temps, je bâclerais pour Montigny un petit acte dont le scenario me trotte par la tête. »

Je crus qu'il se moquait ; mais en m'éveillant je trouvai dans la chambre ouverte, où il chantait en faisant sa barbe, trois grands plis destinés à la *Patrie,* au *Journal pour tous* et à je ne sais quelle autre feuille de Paris ; un rouleau de papier à l'adresse de Montigny renfermait le petit acte annoncé, qui était tout bêtement un chef-d'œuvre : *l'Invitation à la valse.*

Il est manifestement impossible à l'homme le mieux doué d'abattre une telle besogne en quelques heures si sa tâche n'a pas été sérieusement préparée, soit par lui-

même, soit par un autre. Dumas écrivait ses romans de sa main, d'une belle et lumineuse écriture, sur un grand papier azuré et satiné. Mais il en improvisait la broderie sur un fond qui n'était pas improvisé. Je vois encore sur notre table d'hôtel la première version des *Compagnons de Jéhu*. C'était un fort dossier de papier écolier, coupé en quatre et couvert d'une petite écriture fort nette ; une excellente ébauche mise au point par un praticien distingué, d'après la maquette originale du maître. Pour en faire un roman de Dumas, il ne restait plus qu'à l'écrire, et Dumas l'écrivait. Il copiait à sa manière, c'est-à-dire en y semant l'esprit à pleines mains, chaque petite feuille de papier blanc sur une grande feuille de papier bleu. Il faisait ainsi pour lui-même ce qu'un autre Dumas fit plus tard pour M^me Sand avec un désintéressement absolu lorsqu'il tira son grand feu d'artifice à travers les quinconces, les charmilles et les plates-bandes du *Marquis de Villemer*.

L'esprit du fils et l'esprit du père seront peut-être un jour le thème d'un parallèle à la Plutarque que je n'entreprendrai point, et pour cause : il y faudrait un demi-siècle de reculée et le savoir d'un lapidaire assez exercé pour comparer le Régent au Sancy. J'ai vu des Parisiens qui savaient leur métier de maîtres de maison organiser un concours entre ces deux grands virtuoses ; mais c'est en vain qu'on les faisait asseoir à la même table ; ils s'éteignaient réciproquement et cachaient leur esprit à qui mieux mieux, parce que chacun d'eux avait peur d'en

montrer plus que l'autre, et qu'ils s'adoraient l'un l'autre jusqu'à l'abnégation.

Dans notre précieuse et trop courte intimité de Marseille, Dumas père m'a dit un jour : « Tu as bien raison d'aimer Alexandre, c'est un être profondément humain, il a le cœur aussi grand que la tête. Laisse faire, si tout va bien, ce garçon-là sera Dieu le Fils.. » L'excellent homme savait-il, en parlant ainsi, qu'il usurpait le trône de Dieu le Père ? Peut-être ; mais chez Dumas le moi n'était jamais haïssable parce qu'il était toujours naïf et bon. La bonté entre au moins pour les trois quarts dans le composé turbulent et fumeux de son génie.

Sous le bon écrivain qui ne tardera pas à devenir classique, grâce à la limpidité de son style, on trouve toujours le bon homme et le bon Français. Il aima son pays par-dessus tout, dans le présent et dans le passé, sans rien sacrifier à l'esprit de parti, sans tomber dans les déplorables iniquités de la politique. Nul n'a parlé de Louis XIV avec plus de respect, de Marie-Antoinette avec plus de pitié, de Bonaparte avec plus d'admiration que ce républicain déclaré et convaincu. Il a été, concurremment avec Michelet, avec Henri Martin, avec les plus ardents, avec les plus austères, un vulgarisateur de notre histoire. C'est ainsi qu'il a mérité l'amère faveur du destin qui l'a fait mourir à la fin de l'Année terrible, l'a retranché de la France en même temps que l'Alsace et la Lorraine, et l'a enseveli, comme un héros vaincu, dans le

drapeau national en deuil. Sa gloire littéraire est surtout, avant tout, une gloire patriotique ; aussi voyons-nous sa statue, la première qu'un simple romancier ait obtenue en France, rassembler autour d'elle l'élite de tous les partis.

Ce libre penseur, qui était d'ailleurs un spiritualiste convaincu, respectait religieusement la foi d'autrui ; ce bon vivant, ce joyeux compagnon, n'a propagé que les bons principes, il n'a prêché que la saine morale ; aussi voyons-nous les fidèles de toutes les communions, les philosophes de toutes les écoles, absoudre unanimement les écarts véniels de sa vie et de sa plume. Enfin cet écrivain fougueux, puissant, irrésistible comme un torrent débordé, ne fit jamais œuvre de haine ou de vengeance ; il fut clément et généreux envers ses pires ennemis ; aussi n'a-t-il laissé ici-bas que des amis. Le champ de l'avenir est le patrimoine des bons. Telle est, Messieurs, la moralité de cette cérémonie.

M. HALANZIER

PRÉSIDENT DE LA SOCIÉTÉ DES ARTISTES DRAMATIQUES

Messieurs,

Après les éloquents discours que vous venez d'entendre, ma tâche est bien difficile, car très certainement vous devez trouver, comme moi, que tout a été dit et bien dit sur Alexandre Dumas.

Cependant il me semble impossible que dans cette journée solennelle et devant cette imposante manifestation la voix des Artistes dramatiques ne se fasse pas entendre.

Je prends donc la parole en leur nom, au nom de ceux qui ont donné la vie à ses œuvres; car il n'en est pas de l'auteur dramatique comme des peintres et des sculpteurs qui renferment en eux tous leurs moyens d'action.

Oui! C'est au nom de ceux qui ont eu l'honneur d'être ses interprètes que je viens apporter ici un tribut de sympathie et de reconnaissance, car Alexandre Dumas, par son génie, ajoute à la gloire des *Mars*, des *Georges*, des *Dorval*, des *Firmin*, des *Ligier*, des *Beauvallet*, des *Frédérick*, des *Bocage*, des *Mélingue*, pour ne

citer que quelques-uns des éminents Comédiens qui furent assez heureux pour coopérer à ses succès.

Les Comédiens, il les connaissait si bien, il les aimait si passionnément, il s'identifiait si profondément à leur nature, qu'il découvrait parfois en eux des qualités qu'eux-mêmes ne soupçonnaient pas et que de ces ressources latentes il faisait jaillir des effets prodigieux. C'est ce qui explique pourquoi les Comédiens avaient pour lui non seulement de l'admiration, mais une affection sincère.

Aussi, Messieurs, l'Association des Artistes dramatiques aurait-elle cru manquer à un devoir sacré, si elle n'était pas venue aux pieds de cette statue, œuvre d'un autre grand artiste, saluer avec vous l'un des plus charmants, des plus féconds et des plus grands de nos Auteurs dramatiques modernes.

M. SÉNARD

MAIRE DE VILLERS-COTTERETS

Messieurs,

Au nom de la Ville, au nom du Comité de Villers-Cotterets, je tiens à vous exprimer toute notre gratitude pour l'honneur que vous nous avez fait en nous appelant à cette grande solennité.

Nous ne pouvions rester insensibles à l'hommage public, rendu dans la capitale, au centre du monde littéraire et par l'élite de ses représentants, à l'homme éminent dont l'origine nous appartient et dont le génie et la gloire ont illustré la France entière.

Si Dumas a dû abandonner le sol natal pour un champ plus vaste et plus propice à la fécondation et au développement de ses incomparables facultés, il n'a jamais, vous le savez, oublié cette petite ville où se sont écoulées ses premières années, qu'il s'est plu à décrire et à célébrer tant de fois, et où il a voulu venir après tant de tumultes et d'agitations, reposer du dernier sommeil, auprès de son père et de sa mère vénérés.

Il avait pour Villers-Cotterets le culte pieux et l'affection d'un fils ; les habitants étaient pour lui des amis, des frères, et lorsque, par intervalles, il reparaissait au

milieu d'eux, ce n'étaient que poignées de mains et accolades fraternelles, explosion générale de joie et d'allégresse. Le pays était en fête. La famille revoyait avec bonheur, après une séparation toujours trop longue, le plus aimé et le plus adoré de ses enfants.

Aussi suivions-nous avec une inquiète sollicitude les progrès de votre œuvre, et, lorsque nous avons vu vos généreux efforts assurés du succès, nous avons jugé le moment arrivé de satisfaire au vœu unanime de nos concitoyens, jaloux de posséder au milieu d'eux un monument durable de leur reconnaissance et de leur admiration. Avons-nous trop présumé de nos forces ? Non, Messieurs, nous en avons la confiance, la sœur aînée tendra une main secourable à la sœur cadette, le riche aidera le pauvre, vous ne nous abandonnerez pas ; car votre œuvre ne s'achèvera qu'avec la réalisation de la nôtre, qui lui est unie par une étroite et fraternelle solidarité.

Non, vous ne l'oublierez pas, Paris et la France se le rappelleront aussi, Villers-Cotterets est le berceau de cette famille grande et belle entre toutes : celle des trois Dumas, glorieuse dynastie qui a pour chef l'illustre guerrier, le général de division, Alexandre Dumas, et pour continuateurs son fils, dont nous contemplons l'image, et son petit-fils, votre ami et votre émule, dont la gloire rivalise déjà avec celle de son père.

POÉSIES

M. JEAN AICARD

LA COMÉDIE-FRANÇAISE A ALEXANDRE DUMAS

A-PROPOS DIT PAR M. DELAUNAY

A LA COMÉDIE-FRANÇAISE

La statue est debout, — et la foule accourue,
O Dumas, te revoit vivant, en pleine rue,
Tel que l'on te connaît, grand homme et grand enfant,
Bon avec du génie, et simple en triomphant.
Va, si jamais statue à bon droit fut dressée
Au milieu d'une foule attentive et pressée,
C'est la tienne, ô Dumas, prodigieux conteur,
Qui, les dominant tous d'une immense hauteur,
Tenais autour de toi tes lecteurs dans ton ombre,
Sur tous les points du globe, ici, là-bas, sans nombre,
A l'échoppe, aux palais, sur les vaisseaux en mer,
Lecteurs lilliputiens du conteur Gulliver !

Comme il s'est amusé, l'univers, — à te lire !

En même temps, charmeur, tu touchas à la lyre ;
Et parfois on entend passer un tendre accord
Dans tes drames touffus où souffle un vent de mort,
Et c'est, dans un orage, une forêt penchante
Où quelque oiseau plaintif parfois s'envole, — et chante.

La COMÉDIE en chœur vient, ce soir, à son rang,
Te saluer, ô maître, et te saluer grand ;
Te dire que, parmi les maîtres de la scène,
Aucun n'a mieux tenu le public en haleine,
Pris dans l'enchaînement du drame triste ou gai ;
Aucun n'a, sans jamais paraître fatigué,
Mieux soulevé, colosse aux puissantes épaules,
Tout un peuple enchaîné par l'intrigue aux cent rôles !...
A toi, dont les récits étaient du drame encor,
La COMÉDIE en chœur offre sa palme d'or.

.....Quand Gautier nous quitta, Victor Hugo, le maître
Qui, seul debout, verra son siècle disparaître,
Dit, saluant du cœur l'esprit qui s'éclipsait :

« *Tu pars après* DUMAS, *Lamartine et Musset...* »

Grand vers, qui, buriné par un maître suprême,
Porte, enlacés au sien, trois des grands noms qu'on aime,

Et grand siècle, celui qui fait sur ces tombeaux
Par un tel ouvrier graver des noms si beaux !
Elle est grande, en effet, notre époque féconde,
Parce qu'elle a donné ces poètes au monde ;
Mais elle l'est aussi, — les siècles le diront, —
Parce qu'elle a posé le laurier sur leur front,
Parce que, connaissant le génie à son signe,
Mère de fils pareils, elle s'en montre digne !

Ton siècle finissant te consacre ce jour,
O Dumas, et Paris te couronne à ton tour ;
Et nous, dans ce théâtre où Corneille à Molière
Parle d'une façon sublime et familière,
Où le tendre Racine à Marivaux sourit,
Où Beaumarchais, Voltaire, échangent leur esprit,
Maître, nous te rendons cet honneur simple et juste
De suspendre la palme au socle de ton buste,
Et de sceller ton nom, dans le marbre incrusté,
Sur deux siècles de gloire et d'immortalité.

M. AUGUSTE DORCHAIN

ALEXANDRE DUMAS

POÉSIE

Dite par M. Porel au théâtre national de l'Odéon

I

Alexandre Dumas ! — Ce maître est un ami ;
Son souvenir ici rayonne ; il est parmi
Ceux qui sont chers au peuple et dont jamais la trace
Au firmament de l'art ne pâlit et s'efface :
Vous le reconnaissez !...

 Mais on dirait qu'ici
Le bon maître à son tour vous reconnaît aussi :
Il sait bien qu'en lisant son livre aux cent merveilles
Plus avant dans la nuit vous prolongez les veilles,
Que maintes fois, émus, vous avez applaudi
Son drame étincelant, généreux et hardi,
Et qu'il n'est entre vous vieillard, jeune homme ou femme
Qui ne sache son nom, qui ne l'aime et l'acclame.
— C'est que, pour son public voulant le peuple entier,
Il suivait la grand'route, et non l'étroit sentier :
Il n'était pas de ceux dont le génie avare
Dispense aux seuls élus une œuvre courte et rare,

Mais, plus de quarante ans, d'un éclat sans pareil
Il a brillé pour tous comme le gai soleil !

.˙.

Lorsque, pauvre, quittant la Gascogne natale,
Le maigre d'Artagnan part pour la capitale,
Juché sur son cheval bouton-d'or, — cadédis ! —
Fait comme don Quichotte, et non comme Amadis,
Qui pourrait deviner qu'un jour ce gentilhomme
Deviendra l'un de ceux qu'entre tous on renomme,
Ayant la confiance et la faveur des cours,
Ambassades, défis, duels, folles amours,
Bravant le Cardinal pour défendre la Reine,
Allant, venant, parlant sans jamais perdre haleine,
Prodigue de son bras, prodigue de son cœur,
Toujours joyeux, toujours aimé, toujours vainqueur ?...

— Dumas, c'est d'Artagnan !...

 Il vint dans la grand'ville
Comme le protégé de monsieur de Tréville,
Non moins riche d'honneur, non moins pauvre d'argent,
Mais joyeux comme lui, mais, comme lui, songeant
Que c'est assez d'avoir la volonté féconde,
La jeunesse et la foi — pour conquérir le monde.

Oh ! la superbe vie et le vaillant combat !

Au fort de la mêlée un beau jour il s'abat :
C'est l'heure où les deux camps, — classiques, romantiques,
Sans trêve ni merci croisent leurs esthétiques.
On se raille, on s'insulte, on brandit à la main
La lame de Tolède ou le glaive romain.
Tumulte. Cris : « A nous, Racine ! — A nous, Shakspeare ! »
Un blessé se relève, un combattant expire...
Mais le sort a penché vers l'idéal nouveau
Dont l'auteur de *Cromwell* tient ferme le drapeau.
Et cependant, malgré la lutte opiniâtre,
Il reste un bastion à prendre, le Théâtre.
Les derniers ennemis, traqués et désarmés,
Ont sonné la retraite et s'y sont renfermés...
— Dumas accourt : c'est lui qui conduira l'attaque !
Et, malgré la Censure et ses canons qu'on braque,
Il se cramponne, il monte, il pénètre... et, d'un saut,
Le Théâtre-Français lui-même est pris d'assaut :
Henri III et sa Cour, mémorable soirée !
— La troupe des vainqueurs sur ses pas est entrée ;
Mais Dumas tout d'abord a frayé le chemin
Où le cor d'Hernani pourra sonner demain.

Bientôt, frappant toujours et d'estoc et de taille,
Il vient gagner chez nous sa seconde bataille,
Christine, et c'est encor pour le vieil Odéon
Qu'il fait son *Charles VII* et son *Napoléon.*
Puis on le voit partout : il donne pêle-mêle
Térésa, Catherine Howard, la Tour de Nesle,

Kean, Richard d'Arlington,... et ce n'est pas fini :
Vingt œuvres, sans compter ce chef-d'œuvre, *Antony.*
— Près du drame sanglant sourit sa comédie :
Il réveille pour nous cette époque étourdie
Où le caprice est roi, mais où l'amour est dieu,
Ce temps où d'Aubigny se heurte à Richelieu,
La passion profonde à la coquetterie,
— Et la tendre Belle-Isle à la folle de Prie.
— Enfin, la tragédie était morte,... voilà
Qu'il nous la rend plus jeune avec *Caligula.*
Car il est un poète ; il sait qu'une pensée
Va plus avant au cœur, en un vers cadencée,
Et comme eux il te parle, ô fier langage ailé
Que Racine, et Molière, et Corneille ont parlé !

Ainsi le puissant maître à son gré nous promène
D'un bout à l'autre bout de son vaste domaine ;
Il règne en souverain sur le théâtre entier...
— Et ce roi peut mourir : il laisse un héritier.

Mais le Roman l'attire : à la vieille épopée
Il va redemander sa cape et son épée ;
Il va ressusciter, avec un autre nom,
Arthur, les douze pairs, les quatre fils Aymon.
Les quatre fils Aymon, ce sont les *Mousquetaires,*
Amoureux des dangers, amoureux des mystères,
Modèles des grands cœurs, modèles des amis :
C'est Athos, c'est Porthos, d'Artagnan, Aramis.

Une autre fois, en dix volumes, il nous conte
Monte-Cristo : Dantès, Faria, la Carconte...
Les *Mille et une Nuits* pâlissent à côté
De ce récit fantasque, où la réalité
Se mêle à la féerie, où le conteur dénoue
Une intrigue aux cent fils, comme un enfant se joue.
— Eh bien, de ce trésor ce n'est là qu'un lingot :
Voici *les Mohicans* et *la Reine Margot*,
Le Capitaine Paul, le Père La Ruine...
— Qu'ai-je dit, un trésor ? Non pas, c'est une mine :
Balsamo, Salvator, Fernande... — On peut creuser,
Car la mine est profonde et longue à s'épuiser !

Il ne se suffit pas, dit-on, et la matière
Qu'il travaille n'est pas à lui seul tout entière ;
Il en emprunte... — Soit ! mais, créateur encor,
Dans son puissant creuset il la mêle à son or
Et d'un métal obscur fait l'airain de Corinthe,
Qu'il jette dans son moule et frappe à son empreinte.

Sans cesse l'œuvre monte, et le labeur s'accroît.
Quelquefois, cependant, Paris lui semble étroit,
Et le désir lui vient de respirer à l'aise
La senteur des forêts, l'air pur de la falaise.
Il part. — L'Espagne s'offre à son œil ébloui ;
Il gravit le Caucase après le Sinaï ;
Dans l'Italie en feu que Garibaldi passe,
Il y court : il lui faut l'aventure et l'espace !

Et puis, quand il a bien dilaté ses poumons,
Il repasse les mers, il repasse les monts,
Et, comme si de rien n'était, reprend sa tâche.
Pas un jour de repos, pas un jour de relâche !
Esclave, il appartient au peuple qui l'attend,
Comme Schéhérazade à son maître et sultan.
Du matin jusqu'au soir il fait crier les plumes ;
Les volumes bientôt s'ajoutent aux volumes :
Il va passant les nuits quand lui manquent les jours ;
Il écrit, il écrit encore,... encor... toujours !
Il vit éperdument, s'agite, se prodigue ;
Jamais las : ce Titan ignore la fatigue,
Car il a la puissance et la fécondité
Sans effort, comme on a la grâce et la santé ;
Toujours ce bon regard, toujours ce bon sourire,
Cet air épanoui, rayonnant, qui veut dire :
— Que la vie est donc belle et le travail joyeux !...
A-t-il des détracteurs ? a-t-il des envieux ?
A-t-il des ennemis ? il ne le sait pas même !
Certes il a du moins des ingrats, car il aime
A donner sans compter sa bourse aux malheureux :
Souvent pauvre, jamais il n'est pauvre pour eux...
Mais n'importe ! le bien qu'il a fait, il l'oublie...
— Et que peuvent la peine et la mélancolie
Sur qui garde en son cœur ce foyer réchauffant :
La vaste illusion d'un sage et d'un enfant !

⁂

Voyez ! — l'homme et son œuvre, énormes, magnifiques,
Ressemblent au banian, cet arbre des tropiques
A la cime superbe, à l'immense contour,
Et dont chaque rameau devient arbre à son tour.
Sous le soleil d'été, chaud comme une fournaise,
Sans cesse dans ses flancs fermente une genèse,
Et mille rejetons, l'un à l'autre liés,
Germent autour de lui, sans fin multipliés.
Comme il lui faut beaucoup de sève, ses racines
Plongent leurs bras noueux dans les terres voisines,
Et, de tout ce limon qu'il épure en passant,
Il fait des fruits dorés, il fait des fleurs de sang.
Les mousses, les gramens, les arbustes sans nombre,
Se serrent à l'abri clément de sa grande ombre ;
Tout un peuple d'oiseaux chante sous son couvert ;
La liane s'enlace à son feuillage vert,
Et la nature y semble en éternelle fête...
— Et le robuste aïeul domine de son faîte
Cette mer de verdure où le tronc disparaît :
C'est toujours un seul arbre, — et c'est une forêt !

II

Combien vous étiez grands, fils de Mil-huit-cent-trente,
Lorsque, sans vous lasser, comme des dieux rivaux,
Vous nous faisiez surgir de vos puissants cerveaux
Une création splendide et fulgurante !

Vous saviez exalter, réjouir et guérir.
Pendant un demi-siècle, à vos sources sacrées
Les générations se sont désaltérées,
Et ce vin généreux, rien ne l'a pu tarir.

Pourtant, un vent stérile a passé sur la France,
Sur notre enthousiasme et nos claires chansons :
Tous les livres, hélas! qu'aujourd'hui nous lisons
Nous versent l'ironie et la désespérance.

Vous nous disiez : Plus haut! — Ils nous disent : Plus bas!
Plus bas, vers la misère et la laideur du monde!...
Mais cet appel est vain : dans notre âme profonde
Est la fleur de beauté qui ne défleurit pas!

Non, non, ce ne sont pas leurs conseils qu'il faut suivre!
Nous voulons espérer, nous voulons croire encor...
— Maître, ainsi qu'autrefois, ouvrons comme un trésor
Tes beaux livres vivants qui conseillent de vivre!

Maître, à nous la gaîté de ton rire vainqueur!
Qu'il chasse l'ironie impuissante et malsaine!
Le Théâtre agonise... Eh bien, que sur la scène
Se dressent les héros en qui battait ton cœur!

Ils nous diront qu'il faut agir, lutter sans trêve,
Fidèle à son destin, fidèle à son serment,
Que ce n'est pas mourir que mourir en aimant,
Que la vie est féconde à qui poursuit un rêve;

Que le devoir se fait aux dépens du bonheur,
Que la faiblesse est sainte et le malheur auguste,
Que la cause vaincue est souvent la plus juste
Et qu'on doit immoler l'amour même à l'honneur.

— Voilà ce qu'ils diront, et la foule ravie
Salûra tes héros sublimes, mais humains :
Elle frémira d'aise, elle battra des mains,
Et, si la vie est triste, elle oublîra la vie !

Car tu le savais bien, ô charmeur sans égal !
Qu'en l'exaltant ainsi tu flattais son génie,
Et que, bien qu'à présent plus d'un le calomnie,
Ce grand peuple a toujours faim et soif d'idéal.

Regarde ! ta chanson plus que jamais l'enchante :
Personne n'a semé dans l'air, ainsi que toi,
Tant de ferments d'amour, de vaillance et de foi...
Et celui qui travaille aime celui qui chante.

Ton œuvre est immortelle, ô Maître triomphant !
Et toi-même, à cette heure où, près de ton image,
Nous sommes réunis pour un suprême hommage,
Il semble que tu sois toujours jeune et vivant.

Maître, nous t'apportons la couronne de gloire
Au nom de tant d'amis venus pour t'acclamer,
De tous ceux que tu sus consoler et charmer,
Au nom du vieux théâtre où fleurit ta mémoire !

M. CHARLES RAYMOND

ALEXANDRE DUMAS

A-PROPOS EN UN ACTE

Représenté sur le théâtre de la Gaîté

La France.

La France rend hommage à son illustre enfant :
Sur ton haut piédestal, poète triomphant,
O toi dont la bonté fut égale au génie,
O puissance féconde à la tendresse unie,
Salut !...

Le Comédien.

Doux héritier du bon rire français
Qui fleurit dans Molière et vient de Rabelais,
Tu fus notre soleil à tous ; de la chaumière
Jusqu'au palais, chacun a reçu ta lumière,
Pendant un demi-siècle, Homère bon garçon,
Tu nous fis applaudir tes héros sans façon :
Amateurs d'inconnu, grands batteurs de ferraille,
En pourpoint de velours, en manteau de muraille,
Ils allaient, entraînant, haletants et fiévreux,
Cinq cent mille lecteurs qui couraient derrière eux.

Ils étaient plus polis que les héros d'Homère
Et plus galants; pour eux, l'or n'était que chimère,
Ils le traitaient de haut, et mettaient leur bonheur
A jeter leurs écus, mais à garder l'honneur!...

<center>La France.</center>

Comme ils s'aimaient entre eux, quand l'amitié sacrée
Dans leurs cœurs, comme un coin de fer, s'était ancrée :
La Môle et Coconas, modèles des amis,
Et d'Artagnan, Porthos, Athos et Aramis!
Ils mettaient en commun la force et l'héroïsme,
Vrais Français, ils croyaient que le vil égoïsme,
Ce mot barbare, était venu de l'étranger,
Inventé par un lâche ayant peur du danger!

<center>Le Comédien.</center>

Mais ce ne fut pas tout : ta riante épopée
Des pleurs dus au malheur fut quelquefois trempée ;
Tu sus, dans ton amour pour la sincérité,
Attirer la pitié sur le déshérité.
L'histoire a des reflets d'incendie et de fête,
Des sourires de femme et des voix de prophète;
Vincent de Paul y passe à côté de Néron.
Aujourd'hui, c'est l'apôtre, et demain le clairon.
Chacun parle à son tour: ici, c'est La Vallière
Qui chante, gai pinson échappé de volière ;
Là, c'est Fouquet qui pleure au fond de sa prison.
Le dévoûment s'y mêle avec la trahison,
Et le Roi-Soleil trône à Versailles, superbe,
Quand le peuple des champs, noir bétail, broute l'herbe.

La France.

Oui, le rire et le pleur sont deux frères jumeaux :
Le même tronc a vu jaillir ces deux rameaux,
Et nul n'a découvert, dans le mystère immense,
Où la larme finit, où la gaîté commence.
Qui le sut mieux que toi, vieux lutteur obstiné,
A de nouveaux combats chaque jour destiné ?
Oh ! que de fois, penché sur ton labeur sans trêve,
Tu songeas au pêcheur qui courait sur la grève,
Au pâtre qui cherchait des nids dans le buisson,
Au bouvier redisant à l'air bleu sa chanson !
Tu rêvais aux parfums des aubes attendries,
Aux frissons du printemps courant dans les prairies,
Aux murmures confus chuchotant dans les bois,
Aux nuits d'été parlant avec de douces voix...
Mais, le rêve fini, tu reprenais ta plume,
Fier cyclope forgeant des foudres sur l'enclume ;
Chaque soir, il fallait fournir au lendemain
L'or que les malheureux viendraient prendre à ta main !

Le Comédien.

Ton premier pas marqua sur la scène une empreinte
Si profonde, qu'on vit tes rivaux, pleins de crainte,
Se liguer contre toi, sans pouvoir effacer
La trace du géant qui venait de passer !
Ces nains, terrifiés par ta haute stature,
Tremblaient, car tu portais avec toi la Nature :
Dans ton œuvre grondaient la mer et les forêts ;
Tu fus cet ouragan qui s'appelle Progrès,

Et, chassant devant toi l'antique Tragédie,
Immobile beauté dans son péplum raidie,
Tu montras au théâtre un enfant nouveau-né,
Dont la force ravit le public étonné,
Henri Trois!... Depuis lors, on vit ta plume ailée
Jeter confusément des noms dans la mêlée :
Tandis qu'Hugo soufflait dans le cor d'*Hernani*,
Ton sang maure battait dans le cœur d'*Antony;*
Christine, c'est le cri des faiblesses humaines ;
Caligula, l'orgie et la honte romaine ;
Yacoub, la passion aux farouches éclairs :
Drames sombres troués de rires francs et clairs.
Romans, livres, journaux, voyages, comédies,
Marbre et métal pétris entre tes mains hardies,
Coulèrent comme un flot de lave : le volcan
S'arrête quelquefois, le souffle lui manquant,
Toi, jamais !... Tes poumons, dans ta large poitrine,
Respiraient bruyamment et gonflaient ta narine,
Quand, les bras nus, le col ouvert, ô forgeron,
Tu reprenais ta force en essuyant ton front !

 LA FRANCE.

Tu fus peuple, en parlant au peuple son langage :
De ton rire gaulois un rayon se dégage,
Et tu n'y mêlas pas, comme on fait de nos jours,
L'ignoble argot du bagne aux chants des carrefours.
Tu fus peuple, en gardant ta simple bonhomie,
Ton étreinte loyale et ta figure amie,
Et l'on entrait chez toi comme en tout autre lieu,

Pour y trouver un homme, et non pour voir un dieu.
Le Comédien.
Un autre eut, comme toi, la bonté familière :
Ton glorieux patron et le nôtre, Molière,
Et, suivant jusqu'au bout les traces de l'aïeul,
Tu fus riche pour tous et pauvre pour toi seul.
Aussi nous t'aimions, nous, les soldats de ta gloire.
Nous que tu fis plus grands après chaque victoire,
Et qui jetions ton cœur palpitant au public :
Dorval, Mélingue, Mars, Bocage, Frédérick,
Georges, Rouvière, enfants de la même famille !
La France.
Noms aimés, chacun d'eux au-dessous du tien brille ;
Ils ont aidé, vivants, à dresser tes autels,
Tu les éclaires morts, et les rends immortels !
Le Comédien.
La France te devait de nobles funérailles ;
Mais la France râlait !... Derrière ses murailles,
Le grand Paris, mâchant la poudre entre ses dents,
Luttait comme un lion sous les obus ardents.
Debout, à l'horizon rougi par l'incendie,
Il exhalait le cri de son âme agrandie,
Et, sanglant, il prouvait à la meute des rois
Qu'un peuple sait mourir en défendant ses droits...
Mais, hélas ! il fallut céder devant le nombre !
Du moins, tu disparus avant la date sombre
Où, dompté par la faim, l'héroïque Paris
S'ouvrit à ces Teutons qui ne l'avaient pas pris !

Tu partis, emportant au cœur une espérance,
Croyant que l'ennemi serait chassé de France,
Et que la *Marseillaise*, allumant son refrain,
Hurlerait la victoire aux deux rives du Rhin !

LA FRANCE.

L'Europe entière peut coaliser ses princes,
Attila peut venir m'arracher mes provinces,
Sur la carte du globe effacer mon nom ; mais
Je garde des trésors qu'ils ne prendront jamais !...
Est-ce le sol qui fait une nation grande ?...
Combien d'arpents avait Athènes ?... Que l'on rende
L'Empire de César et d'Octave aux Germains,
Ressuscitera-t-on Rome avec ses Romains ?
Non ! La grandeur de Rome est toute dans Virgile ;
Alexandre a laissé moins de traces qu'Eschyle,
Et le jeune penseur sur Horace incliné
Ne se demande pas où Genséric est né !
Ai-je perdu Corneille en perdant de la terre ?
Est-ce que Frédéric fit oublier Voltaire ?
Wellington m'a-t-il pris les calculs d'Arago,
Et Sedan a-t-il vu choir le grand nom d'Hugo ?
Quand Marlborough sur moi faisait crouler l'Europe,
Pouvait-il effacer un vers du *Misanthrope* ?
Et quel reître niais, de ses dents de chacal,
A déchiré le livre où méditait Pascal ?

LE COMÉDIEN, *à la France*.

Oui, tu seras toujours l'idéale patrie,
Le refuge assuré de toute âme meurtrie,

De ceux qui, regardant vers le ciel étoilé,
Dissipent les brouillards dont il était voilé.
La France.
Je suis le grand foyer d'où jaillit l'étincelle !
Le Comédien, *à la France.*
Tu portes dans tes flancs la vie universelle !
La France.
D'autres ont des soldats, et moi, j'ai des esprits.
Le Comédien, *à la France.*
Ils lancent des boulets, tu sèmes des écrits.
La France.
Une province échappe à leurs lansquenets ivres.
Le Comédien, *à la France.*
Et tu conquiers le monde en répandant tes livres !
La France, *à Dumas.*
Toi que nous honorons, tu fus le grand semeur,
O Maître ! Quand ton nom, semblable à la rumeur
Des foules, traversait le calme d'une ville,
Que ce fût Pétersbourg, Astrakhan ou Séville,
Sous les soleils de flamme ou les neigeux climats,
Comme un ami connu l'on saluait Dumas.
Pendant plus de trente ans, tu fus l'étoile errante ;
Tous les pays ont vu ta lueur fulgurante,
Et, gagnant tous les cœurs que tu savais charmer,
Tu fis aimer la France en te faisant aimer.
Le Comédien.
Paris reconnaissant t'élève une statue :
Elle n'évoque point le conquérant qui tue ;

Sur ce bronze, plus dur que celui du canon,
Nul soudard insolent ne gravera son nom.
Sa naissance n'a point soulevé de colères,
Et l'émeute grondant aux jours crépusculaires,
Où le sang, échauffé par la vengeance, bout,
Passera devant elle en la laissant debout !...
C'est que l'on sent en toi l'humanité qui vibre ;
Tu conservas toujours la fierté d'être libre :
Quand d'autres acclamaient les puissants, ton mépris,
Souffletant les tyrans, acclamait les proscrits !

<center>La France.</center>

La France te salue, ô fière conscience :
L'œuvre de ton génie et de ta patience
Imposera ton nom à la postérité,
Et tu meurs pour entrer dans l'immortalité !

<center>Le Comédien.</center>

L'immortalité, c'est la gloire sans la haine,
 C'est le doux souvenir ;
C'est le sillon tracé par la pensée humaine
 Préparant l'avenir.
Mourir, pour le génie, éternellement vivre !
 Malgré le ver qui mord,
Quand le poète a mis son âme dans un livre,
 Il a vaincu la mort !
Le Cid n'est pas pour nous l'œuvre du grand Corneille,
 C'est Corneille vivant !
C'est Molière qui rit, lorsqu'en nous il éveille
 Le rire au flot mouvant !

Ainsi, Maître, tu vis, chaque fois que la foule
 Frémit en t'écoutant ;
Quand ton nom applaudi de bouche en bouche roule,
 C'est ta voix qui s'entend !

LA FRANCE.

 Oui, gloire à toi, gloire éternelle,
 Lutteur couché dans le sommeil,
 A toi, dont l'ardente prunelle
 Avait un reflet de soleil ;
 Gardien fidèle de l'Idée,
 Par elle ta plume guidée
 Décrivit un monde inconnu :
 La terreur des profonds abîmes,
 Et l'éblouissement des cimes,
 Tout dans ton œuvre est contenu.
 Shakspeare t'a donné son âme,
 Molière son rire moqueur ;
 A Calderon tu pris sa flamme,
 Mais à toi seul tu dois ton cœur.
 Pour tes amis tu fus un frère,
 Quiconque eut le destin contraire
 Put aller puiser dans ta main.
 Plus d'un te paya par l'envie,
 Dont la faim s'était assouvie
 Au blé jeté sur son chemin.
 Mais toi, comme un aigle qui passe
 Épris de lumière et d'azur,
 Tu cherchais, à travers l'espace,

Un air plus calme, un ciel plus pur.
Tu gardais ta bonté sereine,
Et, ne croyant pas à la haine,
Tu secourais tous les malheurs :
Tel un buisson de roses blanches
A l'enfant qui frappe ses branches
Jette la neige de ses fleurs !

<center>Le Comédien.</center>

La France te salue, ô fière conscience !

<center>La France.</center>

L'œuvre de ton génie et de ta patience
Imposera ton nom à la postérité.

<center>Le Comédien.</center>

Et tu meurs pour entrer dans l'immortalité !

M. JEAN RICHEPIN

A ALEXANDRE DUMAS

POÉSIE DITE PAR M^{me} SARAH BERNHARDT
Au théâtre de la Porte-Saint-Martin.

Lorsque tu descendis naguère,
O Maître, à la paix des tombeaux,
Les noirs ouragans de la guerre
Déchiraient nos cieux en lambeaux ;
Et parmi les rouges vacarmes,
Les clameurs, les appels d'alarmes,
Le choc retentissant des armes,
Ton dernier soupir arrivant
Se perdit dans nos cris de rage
Comme un sanglot dans un naufrage,
Et nul n'entendit sous l'orage
Ton râle emporté par le vent.

Aujourd'hui la paix revenue
Plane dans nos cieux apaisés
Et le soleil dore la nue
Où luit le miel de ses baisers.
Certes, malgré l'heure sereine,

Nous gardons au cœur notre haine,
Rose sanglante dont la graine
Mûrit aux fentes d'un cercueil ;
Mais, en attendant que s'éclaire
L'aurore de notre colère,
A notre gloire séculaire
Nous illuminons notre orgueil.

Aussi, tout vaincus que nous sommes,
Pour bercer nos espoirs trahis,
Nous faisons fête à nos grands hommes,
Car ils sont l'âme du pays.
Et c'est pourquoi cette journée
A vu ta tête couronnée...
O palme jadis ajournée,
Mets sur ce front ces rameaux verts !
Et dans la cité qui fut sienne,
Que le Maître enfin nous revienne,
Fier, salué sur chaque scène
Au clairon sonore des vers.

Salut, Maître dont le génie
Roulait tel qu'un fleuve puissant
Qui fait sur sa route bénie
Germer les moissons en passant.
Salut, face victorieuse
Dont la bouche toujours joyeuse
Portait, sur sa lèvre rieuse,

La rouge fleur de la gaîté,
Fleur qui guérit toute souffrance,
Fleur de jeunesse et d'espérance,
Chaude comme les vins de France,
Claire comme un soleil d'été !

Tant que sur la terre française
Cette fleur s'épanouira,
Avec ses corolles de braise,
O Maître, ton nom fleurira.
Or, la plante a toujours sa sève.
Défiant le tranchant du glaive,
On la coupe, elle se relève,
Dressant ses pétales vainqueurs.
Fleur qui ne seras point flétrie,
Fleur à qui ton nom se marie,
O gaîté, fleur de la patrie,
Tes racines, ce sont nos cœurs !

M. MAURICE BONIFACE

ALEXANDRE DUMAS

Nous revenons à lui comme ces hirondelles
Qui retrouvent leur nid sous le ciel d'Orient.
Jeunes ou vieux amis, ses lecteurs sont fidèles :
Ils viennent saluer le maître souriant.

Car, malgré les romans ennemis des beaux rêves,
Nous sommes attirés par les horizons bleus,
Et nous nous embarquons pour les lointaines grèves
Où résonnent encor des combats fabuleux,

Des luttes sans merci qui tenteraient Homère,
Où scintille l'acier de Tolède ou Damas. —
Et celui qui toujours nous mène à la chimère,
C'est l'éternel charmeur, Alexandre Dumas.

Au pays enchanté qu'a créé son génie,
Nous allons : il nous prend doucement par la main.
La brise est caressante et la route est unie,
Et l'aubépine en fleur parfume le chemin.

Ainsi nous arrivons au jardin de merveilles
Où, sur les gazons verts qu'a parés floréal,
Nous voyons s'avancer, dans les clartés vermeilles,
Parmi l'or et la pourpre, un cortège idéal :

Les princes, les seigneurs et les amants superbes,
Oreste, Buridan, Charles Sept, Henri Trois ;
Puis, telle qu'une fleur rouge au milieu des herbes,
Christine, dominant cette foule de rois ;

Puis le sombre Antony déchiré par l'envie,
Cachant son fauve amour en son cœur furieux :
Tous farouches et beaux, tous palpitants de vie,
Laissant à chaque pas un sillon glorieux.

Sur chacun des géants du roman et du drame,
Qui viennent sous nos yeux défiler tour à tour,
Le Romantisme épand les perles de sa gamme,
Et chante son beau chant de jeunesse et d'amour.

Dumas a pris d'assaut le donjon de l'Histoire.
Les parchemins dormaient derrière les barreaux :
Il les a secoués ; et de chaque grimoire
Nous avons vu jaillir un peuple de héros.

C'est Bussy, magnifique, expirant pour sa belle,
Sa rapière à la main et son amour au cœur ;
C'est La Mole, le jeune et séduisant rebelle,
Coconas ironique, amoureux et moqueur ;

Puis, avec son front pur et ses lèvres fleuries,
Pour qui tout bon poète eût risqué le fagot,
Ses yeux mystérieux chargés de rêveries,
Et ses cheveux dorés, c'est la Reine Margot.

Tous vivent sous nos yeux, burlesques ou tragiques :
La Fantaisie immense, au radieux essor,
Triomphante, nous prend sur ses ailes magiques, —
Et nous nous envolons, parmi les rêves d'or,

Au pays de l'extase où l'enchanteur moderne,
Vengeur drapé dans son terrible incognito,
Jetant à pleines mains tout l'or de sa caverne,
Éblouit l'univers charmé : — Monte-Cristo !

Mais nous aimons surtout ces vaillants dont l'épée
Est si pure et si prompte à flamboyer dans l'air,
Et d'Artagnan, le chef de la grande épopée,
Dont la lame et l'esprit jettent un double éclair.

C'est le grand chevalier sans peur et sans reproche,
Et le Parisien gai, narquois, étincelant;
C'est Panurge et Bayard, Duguesclin et Gavroche ;
C'est Figaro couvert des armes de Roland.

D'Artagnan ! Comme nous adorons sa jeunesse,
Ses moustaches en croc de galant officier,
Ses coupés, — dégagés merveilleux de finesse,
Et sa verve railleuse, âpre comme l'acier !

Comme nous le suivons, sortant des embuscades,
Se promenant, vainqueur, parmi les guets-apens,
Et sillonnant l'azur de rouges estocades;
Écrasant de son pied dédaigneux les serpents,

Et frappant les lions comme un nouvel Hercule;
Enfin, trouvant la mort au combat, sous le feu,
Ainsi que le soleil expire au crépuscule,
Dans les derniers rayons empourprés du ciel bleu!

Qui de nous, enivré par ces larges peintures,
Emporté par le vol fougueux, n'a souhaité
Vivre en ce temps propice aux belles aventures,
Et n'a senti son cœur se gonfler de fierté?

Nous chérissons Dumas, si nous aimons la Muse
De France, la Gauloise au sourire divin,
Téméraire, charmante et folle, qui s'amuse
A répandre son sang comme à verser son vin.

Et c'est pourquoi sa Muse à jamais est vêtue
De la pourpre des rois, de la splendeur des dieux,
Et pourquoi sur Paris se dresse sa statue :
Le maître a retrouvé son trône radieux.

Paris, la grande ville exécrée et bénie,
Avec le long frisson des blés de messidor,
Déroule sous ses pieds le champ que son génie
A largement semé d'amour, d'esprit et d'or.

Paris, la ville-femme aux étranges caprices,
Et qui brûle demain ce qu'elle aimait hier,
Avec les mille voix de ses chères lectrices
Le fête : il est toujours son amant doux et fier.

Paris, qui sait par cœur ses romans et ses drames,
Met sur le front joyeux de son enfant gâté
Le baiser adorable et câlin de ses femmes
Et l'auréole d'or de l'immortalité.

M. FABRE DES ESSARTS

ALEXANDRE DUMAS

I

Oui, depuis bien des jours il vivait dans notre âme ;
Depuis longtemps ce dieu du roman et du drame
Avait dans notre cœur son temple et son autel ;
Ayant été de ceux qu'on admire et qu'on aime,
Son nom sacré brûlait nos lèvres, avant même
 Que la mort l'eût fait immortel.

Car tous nous avons bu l'enivrement tragique,
Qu'à nos soifs de quinze ans versait sa main magique ;
Car ses héros, tous fiers contempteurs du trépas,
Ont l'honneur pour blason et leur droit pour défense ;
Car tous ces souvenirs datent de notre enfance :
 Ceux-là seuls ne s'effacent pas.

Qui de nous n'a senti jusqu'au fond de son être
L'émotion grandir, retomber et renaître,
Comme au sein des forêts le vol de l'ouragan,
Au cri de d'Artagnan toujours prêt pour la brèche,
Ou de Charny qui meurt, ou du fer qui s'ébrèche
 Sur la poitrine de Morgan ?

Qui de nous n'a frémi, soit que sur l'âpre arène
L'horrible milady succombe, ou que la reine
Écrase son époux du poids de ses dédains ;
Soit que la guillotine, entre ses deux bras rouges,
Étouffe, au lent roulis de la plèbe des bouges,
 Le dernier chant des Girondins ?

Qui de nous n'a cru voir le noir démon du rêve
L'emporter, haletant, sur quelque morne grève,
Au fond d'un fantastique et ténébreux château,
Où tout un fleuve d'or inondait la pénombre,
Au fracas insolent des millions sans nombre
 Que remuait Monte-Cristo ?

O Maître, tes héros sont plus grands que nature !
Tant mieux. Nous les aimons ainsi. Que la stature
De ton Porthos fût moindre, il nous séduirait moins.
Il nous plaît de les voir ces géants des batailles,
Si hauts, que l'Idéal seul mesure leurs tailles
 Et que les cieux sont leurs témoins.

Il nous plaît de les voir, ces Titans qu'en plein marbre
Ton génie a taillés, qui vont tordant un arbre
Ainsi qu'un enfant tord un brin d'herbe en sa main,
Ces demi-dieux qui vont le front couvert de palmes,
Et qui passent très doux, très vaillants et très calmes,
 Faisant leur œuvre surhumain.

C'est que les bardes saints, chanteurs des grandes guerres,
Ne se contentent pas des comparses vulgaires :

A d'autres les Nérons pleins de fange et de fiel !
Aux Eschyles il faut les hardis Prométhées !
De rêves trop divins leurs âmes sont hantées
 Pour descendre jusqu'au réel.

Eschyle ! comme lui tu léguas à l'Histoire
Ta trilogie auguste, où marchent dans la gloire
Maints héros moins de sang que d'aurore empourprés,
Chef-d'œuvre impérissable, où tout gronde et bouillonne,
Qui va du sombre Athos au jeune Bragelonne,
 En passant par *Vingt ans après !*

Mais de telles hauteurs ton essor gigantesque
S'abaisse quelquefois au vallon pittoresque,
Au grand bois, aux doux nids, aux larmes du rocher.
Qui s'en étonnerait ? Chaque rêve a son heure :
L'astre n'a pas toujours le zénith pour demeure ;
 L'aigle, quand il veut, sait marcher.

Alors, conteur charmant, ta plume nous promène
Par les divers séjours de la famille humaine,
De la Seybouse au Rhin, de l'Atlas au Righi ;
Tu nous peins l'Allemagne et ses munsters gothiques,
Et les mornes forêts aux arceaux fantastiques,
 Où les vieux Galls cueillaient le gui.

Puis c'est l'harmonieuse et brillante Italie,
Et Pompéia qui dort dans l'ombre ensevelie,
Et Napoli qui chante aux lueurs des brasiers ;
Les sierras où bruit le flot des cascatelles,

La Suisse, aux libertés encor plus immortelles
 Que la neige de ses glaciers.

Quelle que soit la cime ou la rive choisie
Pour bercer ton exquise et folle fantaisie,
La nature toujours à ton regard sourit ;
Quels que soient les tableaux que ton pinceau caresse,
Partout s'épanouit la fleur enchanteresse
 De ton éblouissant esprit.

Mais ton vaste génie, à l'étroit dans le livre,
Voulut mieux : le théâtre, où l'acteur fait revivre
Et parler les héros que le penseur rêva,
Ouvrit tout grand son seuil à ta verve féconde ;
Comme à la voix du Dieu biblique, tout un monde
 A ta parole se leva.

Richard Darlington, drame où l'horreur étincelle,
Paul Jones, *Kean*, *le Comte Hermann*, *Mademoiselle
De Belle-Isle*, *Antony*, *Thérésa !* que de noms,
O vieux Titan de bronze, à graver sur ton socle !
C'est toi notre Térence, et toi notre Sophocle,
 Et deux fois nous te couronnons !

Le tragique laurier et la palme comique
Sont à toi qui brisas l'entrave académique,
A toi qui rendis l'aile à l'immense Action,
Et, dans ton drame ardent mêlant avec le rire
Les sanglots des humains et les pleurs de la lyre,
 Y fis gronder l'émotion.

II

Tel nous t'avons aimé, tel un maître sublime
A voulu dans l'airain, qui palpite et s'anime,
T'incarner, pour qu'aux yeux des siècles à venir,
Triomphant de l'effort des âpres destinées,
Ton image vécût d'aussi longues années
 Que ton œuvre en leur souvenir.

Tout ce qu'avait son cœur d'énergie et de flamme,
Son culte, son amour, son art, sa foi, son âme,
Qui de l'éternité déjà portait le sceau,
Il fondit tout cela, voulant l'œuvre parfaite ;
La mort, qui l'attendait, sitôt qu'elle fut faite
 Brisa l'artiste et le ciseau.

Et sur les fiers sommets, hors des orages sombres,
Tous les deux maintenant vous planez, grandes ombres :
Toi qui pétris le bronze et le déifias,
Toi qui sculptas l'idée aux formes éternelles ;
Les dieux ont fait asseoir vos âmes fraternelles
 Entre Shakespeare et Phidias !

M. ÉLIE FOURÈS

LES FÉLIBRES DE PARIS

A DUMAS

I

L'étincelant rayon de tes plus chaudes pages,
Charmeur éblouissant des foules, ô Dumas,
Tes plus fringants héros, tes plus beaux paysages,
C'est à l'ardent Midi que tu les demandas.

II

Voilà pourquoi ses fils, ses chanteurs, les Félibres,
Ambassadeurs joyeux des pays du soleil,
Sont venus t'apporter leurs bravos fiers et libres
Et battre la diane à ton divin réveil.

III

Artistes !... Derniers rois, derniers héros du monde !
Hugo !... Musset !... Balzac !... vous trônez glorieux
Dans l'éther flamboyant à la voûte profonde !...
Tu fus un des plus grands, Dumas, parmi ces dieux.

IV

Comme un hymne alterné, palpitant d'espérance,
Vos grandes voix montaient dans un ciel attentif.
Sous vos rêves puissants haletante, la France,
Voiles au vent, voguait comme un superbe esquif.

V

L'horizon éclatant vibrait de gais murmures.
Tout cœur allait en haut comme le tournesol.
Un grand souffle d'air pur passait dans les ramures.
Par bandes, les aiglons, chez nous, prenaient leur vol.

VI

Les géants sont tombés!... O brillants Argonautes,
Vous laissez après vous la riche toison d'or.
Votre nom resplendit aux cimes les plus hautes,
Et vers les sommets bleus attire notre essor.

VII

Mais la jeunesse, hélas! détourne sa prunelle
De l'antique Idéal cher à tous les cœurs droits.
O Dumas, fais surgir une École nouvelle,
Appelle le Roman à de meilleurs exploits.

VIII

Tu te riais de l'or, ô prodigue superbe...
Aimant l'azur, la mer, le soleil, la beauté,

Tu lanças sur le monde une splendide gerbe
D'étincelants héros, de fous pleins de gaîté.

IX

Dantès, Kean, d'Artagnan et les trois Mousquetaires,
Saint-Mégrin, Yacoub, vrais fils de l'Idéal,
Noblement dédaigneux des intérêts vulgaires,
Sortirent de la nuit à ton appel royal.

X

Force de la nature, ô conteur, ô poète !
Michelet devant toi courbait son vaste front,
Et saluait le dieu qui, dans ta forte tête,
Faisait germer sans fin la plus riche moisson.

XI

Goethe disait un jour : « J'ai, dans ma longue vie,
Suivi plus d'une route et vu plus d'un sentier ;
Je n'ai jamais connu le chemin de l'envie. »
Il semble fait pour toi ce témoignage altier.

XII

Ton beau rire sonore et ta verve immortelle,
Du boudoir au grabat, du trône à l'hôpital,
Berçaient grands et petits de caressants bruits d'aile,
Et tes récits domptaient la douleur et le mal.

XIII

Dans le vaste horizon des siècles historiques,
Aigle, tu te jouais planant dans l'infini,
Tandis que, dans le chœur des jeunes romantiques,
Tu faisais retentir les fureurs d'Antony.

XIV

Ta popularité fut si grande et si pure
Que des passants, un jour, frôlant ton vêtement,
S'arrêtèrent saisis en voyant ta figure,
—Comme au contact d'un dieu, — pris d'un saint tremblement.

XV

Avant de s'en aller, l'évocateur magique
Des rêves les plus beaux des chantres glorieux,
Doré, voulut offrir à ton génie épique
Ce socle d'empereur, ce bronze radieux.

XVI

Par deux fois ton grand nom se lève sur l'Histoire.
Ton fils avive encor son éclat souverain.
Un jour, fier et joyeux, il t'apporta sa gloire
Et la mit à tes pieds, ô colosse d'airain.

XVII

Tu dois pourtant gémir, chère âme magnanime,
De voir Musset, Balzac, George Sand et Gautier

Attendre encor le jour où leur rêve sublime
Dans un bronze pareil revivra tout entier.

XVIII

Car, plus haut que ce socle, au delà des étoiles,
Dans un rayonnement plus pur que la Beauté,
O grand cœur sans détours, sans taches et sans voiles,
Ce qui brillait en toi, Dumas, c'est la bonté !

APPENDICE

INSCRIPTIONS

DU

MONUMENT D'ALEXANDRE DUMAS

FACE PRINCIPALE

ALEXANDRE DUMAS
1803 — 1870

FACE POSTÉRIEURE

(AU-DESSUS DE LA FIGURE DE D'ARTAGNAN)

ALEXANDRE DUMAS

NÉ A VILLERS-COTTERETS (AISNE)
LE 24 JUILLET 1803
MORT A PUITS (SEINE-INFÉRIEURE)
LE 5 DÉCEMBRE 1870

CÔTÉ DU BOULEVARD MALESHERBES

GAULE ET FRANCE
NAPOLÉON
LOUIS XIV ET SON SIÈCLE
LOUIS XV ET SA COUR
LOUIS XVI ET LA RÉVOLUTION
LES STUARTS, LES MÉDICIS
MES MÉMOIRES, ETC.
VOYAGES EN SUISSE
MIDI DE LA FRANCE
BORDS DU RHIN
LE CORRICOLO
LE SPERONARE
LE CAPITAINE ARENA
DE PARIS A CADIX
LE VÉLOCE
QUINZE JOURS AU SINAÏ
LA RUSSIE, LE CAUCASE, ETC.

EN L'AN 1883
LES GRÉVY ÉTANT PRÉSIDENT DE LA RÉPUBLIQUE FRANÇAISE
LE CONCOURS DONNÉ EN 1882 PAR L'ADMINISTRATION DES
RTS (JULES FERRY ÉTANT MINISTRE ET PAUL MANTZ DIRECTEUR)
ALPHAND ÉTANT DIRECTEUR DES TRAVAUX DE PARIS
CE MONUMENT A ÉTÉ ÉRIGÉ PAR SOUSCRIPTION PUBLIQUE
A LA MÉMOIRE D'ALEXANDRE DUMAS
AUTEUR DRAMATIQUE, ROMANCIER, POÈTE

TH. VILLARD ET PAUL POIRSON, DÉLÉGUÉS ET OR
ÉM. AUGIER, LÉON COSNARD, A. DAUDET, D
G. DREYFUS, OCTAVE FEUILLET, ÉMILE DE GI
GOUNOD, HALANZIER, HETZEL, JADIN, LEC
JOHN LEMOINNE, CALMANN-LÉVY, H. MEI
MEISSONIER, ALPH. DE NEUVILLE, NOEL PA
E. PERRIN, REGNIER, P. DE SAINT-VICTOR, VICTO
JULES VERNE, AUGUSTE VITU, WOLFF

FACE LATÉRALE

COTÉ DE L'AVENUE DE VILLIERS

ISABEL DE BAVIÈRE
LES TROIS MOUSQUETAIRES
VINGT ANS APRÈS
LE VICOMTE DE BRAGELONNE
LE COMTE DE MONTE-CRISTO
LA DAME DE MONSOREAU
LES QUARANTE-CINQ
LA REINE MARGOT
JOSEPH BALSAMO
LE COLLIER DE LA REINE
ANGE PITOU
LA COMTESSE DE CHARNY
LE CHEVALIER DE MAISON-ROUGE
ACTÉ, SOUVENIRS D'ANTONY
LE CHEVALIER D'HARMENTAL
GEORGES, ISAAC LAQUEDEM
FERNANDE, AMAURY

ENRI III	Mlle DE BELLE-ISLE	CATHERINE HOWARD
HRISTINE	LES Dlles DE SAINT-CYR	TERESA
ARLES VII	UN MARIAGE SOUS LOUIS XV	LORENZINO
NTONY	ANGÈLE	LE COMTE HERMANN
N JUAN DE MARANA	KEAN	LA CONSCIENCE
ALIGULA	L'ALCHIMISTE	ROMULUS
A TOUR DE NESLE	RICHARD D'ARLINGTON	LA JEUNESSE DE LOUIS XIV

LISTE DES SOUSCRIPTEURS

AU MONUMENT D'ALEXANDRE DUMAS

MM. Ephrussi.
P. Galizin.
Régnier fils.
P. Poirson.
Sencier.
Villard.
Calmann-Lévy.
Régnier père.
Noël Parfait.
Émile de Girardin.
Emile Augier.
Henri Meilhac.
Léon Laurençon.
Georges Bousquet.
Adolphe Dennery.
Gustave Dreyfus.
Alphonse Daudet.
Lemaire.
Jules Verne.
H. Jagerschmidt.
Léon Cosnard.
E. Legouvé.
E. Meissonier.
Anonymes, par M. H. Crémieux.
M. Donon.
Anonymes, par M. Villard.
MM. Blondel.
L. Mahou.
Octave Feuillet.
Halanzier.
John Lemoinne.
L. Dumont.
Secrétan.
C. Depret.
J.-M. Bixio.
Emile Level.
Sichel.

MM. L.-C. Lafontaine.
Eug. Baugnies.
Comte de Roydeville.
Manoury.
Ch. Gounod.
J. Pigny.
A. de Leuven.
Jadin.
Directeur de l'Ecole Monge.
De Saint-Marceaux.
Van der Vliet.
Mme Poydenot.
MM. Larochelle.
Castellano.
Mlle Antonine Pélissier.
MM. Tatet.
Maubineau.
Mlle Sarah Bernhardt.
Mme Denain.
MM. Gaillardet.
Ch. Monteaux.
C. de Rio.
G. Michel.
J. Moriac.
S. Propper.
E. Lebas.
De Carné.
Cricozzo.
Dagnan.
Boyer.
P.-E. Chavannes.
Séligmann.
Dîner Bixio, par M. Szavardy.
Comité d'administration de la Comédie-Française.
MM. le docteur Arnold Hirsch.
Comte de Paris.

LISTE DES SOUSCRIPTEURS

MM. Allié (Souscription Théâtre d'Amiens).
Lemenil (Immeubles Monceaux).
M^{me} Mathilde Gouin.
MM. Ch. Garnier.
F. Eggly.
Francis Wey.
Théâtre de l'Athénée (Divers).
MM. Vaucorbeil, directeur de l'Opéra.
Cherouvrier, secrétaire général de l'Opéra.
Avril.
Cercle de la Presse.
Théâtre du Vaudeville.
MM. A. de Camondo.
A. Lange.
M^{me} Louis Stern.
MM. E. May.
Michel Munkacsy.
Auchois.
Armand Heine.
Auguste Dreyfus.
Léopold Goldschmidt.
Jules Guichard.
M^{me} Léon Fould.
Théâtre des Nations.
Théâtre du Capitole (Toulouse).
MM. G. Delahante.
A. Delahante.
Joubert.
E. Perrin.
E. Perrin fils.
H. Péreire.
L. Flahaut.
Théâtre de l'Odéon.
MM. Lafontaine.
F. Péder.
E. Hendlé.
H. Cernuschi.
Théâtre Bellecour (Lyon).
Théâtre du Châtelet.
MM. Abr. Dreyfus.
Ludovic Halévy.
Albert Leroy.
Anonyme.
MM. P. Déroulède.
Lionnette de Brabant.
Saint-Maxen.

MM. Cottinet.
Duvinage et sa fille.
De Villard.
Gaillard.
Hendrich.
Niaudet.
René Barde.
Théâtre-Français (Saint-Pétersbourg).
Théâtre de l'Ambigu.
Théâtre des Folies-Dramatiques.
MM. Philbert.
Dauphinot.
M^{me} Adam.
MM. Limnander.
Albert Wolff.
Peragallo.
J. Sandeau.
E. Hermil.
Maréchal.
De Najac.
Calmann-Lévy (divers).
Noël Parfait, (divers).
Rouart.
M^{me} la marquise Visconti.
MM. Poussin.
A. Puget (*Journal du Loiret*).
Linget.
Loiseleur, directeur de la Bibliothèque, à Orléans.

La Société des Gens de lettres, par les souscripteurs suivants :
M^{lle} Stella Blandy.
MM. Lebey.
H. Langlois.
Maurice Champion.
Ch. Gueullette.
L. Larchey.
Francis Tesson.
H. de Foville.
H. Andeval.
Eugène Berthoud.
Octave Féré.
Philibert Audebrand.
Louis Énault.
Hennet-Duvigneux.
Olive.
Emmanuel Gonzalès.
Eugène Muller.

MM. Frédéric Gaillardet.
　G. de La Landelle.
　le baron J. de Lesseps.
　Charles Valois.
　Jules Cauvain.
　Hippolyte Piron.
　Charles Deslys.
　Desbarrolles.
La direction de l'*Echo des Feuilletons*.
MM. E. Gaboriau.
　E. Solié.
　de Magny.
　Eug. Chavette.
　Amédée Achard.
　D'Aleyrac.
　Nelly-Lientier.
　Victor Kervani.
　Paul Féval.
　Fréd. Thomas.
　H. de La Pommeraye.
　Chavier.
　Darroux.
Mmes Claire de Chandeneux.
　de Voisins.
MM. Aurélien Scholl.
　Poulallier..
　Ballande.
　E. de Monglave.
　A. de Barthélemy.
　V. Ambert.
　Franz de Lienhart.
　Aymar Bression.
　Th. Denis.
　Ernest Hamel.
　Leclerc.
　E. Marco de Saint-Hilaire.
　L. Fouqueron.
　Théophile Gautier.
　F. Coppée.
　Delmas de Pont-Jest.
　Adrien Marx.
　L. Simonin.
　Ant. Clesse.
　Ch. Vincent.
Mmo Anaïs Ségalas.
Le docteur Mony.
MM. Léon Richer.
　Régis Allier.
　A. de Pontmartin.

M. Hector Malot.
Grand-Théâtre de Toulon.
MM. Nigra, ambassadeur d'Italie à
　Saint-Pétersbourg.
　Sardou.
　Gondinet.
　Labiche.
Mlle Augustine Duverger.
M. Auguste Milliard, directeur de
　l'hospice Beaujon.
Typographes (imprim. Capiomont).
MM. Gustave Doré.
　Le Méhauté.
　Le Blanc.
　Maille.
　Sartor.
　Bonnefoy.
　le baron Duverger de Mélesville.

Imprimerie Arnous de Rivière, par
　les souscripteurs suivants :
MM. Ratier.
　G. Poiré.
　J. Bastin.
　A. Bonneval.
　Collette.
　Faucherres.
　Fontaine.
　Boheim.
　Pourchet.
　Desbenoist.
　Le Couédic.
　Marinier.
　Pelletier.

MM. Lebarbier de Tinan.
　Max Levison.
　Carié.
　Rivière.
　J. Joanne.
　de Spœlberch.
　Latour-Dumoulin,
　de La Pommeraye.

Souscription d'Alexandrie :
　Haicalisbey, directeur du phare
　　d'Alexandrie.
　Guerry, directeur des Moulins
　　français.

MM. les employés des Moulins français.
E. de Lapommeraye, avocat.
Jacques et Elie de Menaxe, banquiers.
A. Gilly, avocat.
A. Gallo.
Cornisch.
Louis Colacci.
Daniel Weil.
Jacquin, avocat.
A. Vacher.
Tawil.
Idt, avocat.
Evaux.
Mathieu, avocat.

Anonyme, par les mains de M. A. Dumas.
M. Charles Louis.
Mme Aubernon.
M. le général Cambriels.
Mlle Alice Ozi.
MM. Mazeau (Tours), par M. Calmann-Lévy.
E. Lièvre.
Lambert (Louis-Eugène).
H. Malot.
Maurice Lippmann.
Mlle Marie Delaporte.
M. Henri Mirault.

Souscription du théâtre du Gymnase de Paris:
MM. Victor Koning.
Landrol.
Dobigny-Derval.
Mmes Marthe Devoyod.
Magnier.
Pasca.
Lemercier.
Laurence Grivot.
Fanny Darnon.
MM. E. Pradeau.
Saint-Germain.
Edmond Barbe.
J. Bertal.
Gennetier.
Noblet.

MM. Laurel.
Seiglet.
Gabriel Martin.
Emile Abraham.
Blondel.
F. Lagrange.
Guillemot.
Mme Gallaix.
Contrôle et Ouvreuses.

MM. Edouard de Traz.
Emile Desbeaux.
Ch.-L. Muller.
Adolphe Dupuis.
W. Busnach.
Alexandre Hellot.
H. Taine.
Comte d'Haussonville.
Gustave Bérardi.
Camille Doucet, secrétaire perpétuel de l'Académie française.
Alfred Arago.
Mme la vicomtesse Lepic.
MM. L. Pasteur.
Ernest-Amédée-Edmond Taigny.
Francisque Sarcey.
Clairin père et fils.
Paul Baudry.
Alex. Cabanel.
E. B.
G. Martini.
Philippe Rousseau.
Bertrand Joseph.
Mme veuve Porcher.
MM. Ernest Guiraud.
Nuitter.
Jules Prével.
Raoul Toché.
Pierre de Corvin.
Charles Gounod.
La famille Charles Desnoyers.
MM. Eugène Labiche.
Jules Dupré.
Carvalho.
Paul Ferrier.
Gabriel Ferry.
Vanloo.
Ed. Pailleron.
Jules Claretie.

MM. Louis Depret.
Alexandre Roger.
Société des Auteurs et Compositeurs dramatiques.
MM. Victor Cherbulliez.
Goupil.
Albert Goupil.
S. Cléry.
Arsène Houssaye.
Aurélien Scholl.
Lavoix.
Anonyme.
MM. Maxime Du Camp.
A. Hussin.
Decaux.
Mignatin.
Soleter Ricord.
Ch. Narrey.
Denayrouse.
Chastenet-Beaulieu.
Emmanuel Balensi.
Jacques Normand.
Verconsin.
Auguste Lippmann.
Sully-Prudhomme.
Ch. Garnier.
Julien Piogey.
A. Real de Perrières.
A. Sichel.
G. Jacquet.
Fien-Pao, de Shang-haï.
James Duncan.
Martin.
Mayrargues.
Emmanuel Menessier-Nodier.
Ministère de l'Instruction publique et des Beaux-arts (subvention).
M^{me} Henry Flament.
MM. le baron Larrey, membre de l'Institut.
Armand Heisse.
Mermet.
Andrieux.
le docteur Tripier.
Bazaine.
X. X. X.
V. Laurey.
H. Giacomelli.
M^{lle} Masse.

MM. Lauvin.
Dumangin père.
El. Werner.
Jaubert.
Michaëlis.
de Cherville.
Jules Claretie.
M^{me} Paul Borel.
MM. L. Bérardi, directeur de l'*Indépendance belge*.
Auguste Vacquerie.
Paul Meurice.
Gustave Lemoine.
Ch. Robin.
Ferdinand Dugué.
de Peyrennie.
E. Manuel.
E. F.
Emile Ollivier.
X. C. V.
Geld.

Le Comité d'Avignon, par les souscripteurs suivants :
MM. le docteur Pamard.
le commandant Ducos.
Amédée Gros.
Mouzin, receveur municipal.
Valayer, conseiller municipal.
Tiquet, receveur.
Guibert, avoué.
Reynard-Lespinasse, adjoint au maire.
Duhamel, archiviste du département.
Ch. Deville, maire.
Louis Clanseau.
Giselard, ancien inspecteur d'académie.
Cerquand, ancien inspecteur d'académie.
Mas, professeur de rhétorique au lycée.
Octave Baze.
Niel, ingénieur civil.
Pascal, architecte.
Dufour, chirurgien.
Sagnier, ancien juge.
Guilbert d'Annelle.

MM. Docteur Cassin.
 Ratyé, lieutenant au 1ᵉʳ pontonniers.
 Benoît, président du tribunal de Marvejols.
 Constantin.
 Léon Roure.
 Granet, inspecteur d'académie.
 Docteur Ferry de la Bellone.
 Pourquery de Boissery, avocat.
 Théodore Aubanel.
 L. Perrot.
 Maillet, professeur de philosophie au lycée.
 Paul Saïn, peintre.
Anonymes.
MM. Giraudy, notaire.
 Jouveau.
 Henry Bouret.
Anonyme.
MM. Chassing, libraire.
 Paul Manivet.
 Amédée Valabrègue, président du tribunal de commerce.
Anonyme.
Cercle de la Renaissance.
Produit net de la représentation du 24 mars 1883.
Produit net de la représentation de Mᵐᵉ Méa.

MM. Aubernon.
 Armand de Cailleret.
Anonyme.
Anonyme.
MM. Edmond About.
 Oscar Comettant.
 Henry Salle.
 Lecaudey et Lecaudey.
Mᵐᵉ de Corvin (Stella Colas).
MM. Laverdant.
 Hetzel père.
Théâtre de la Gaîté. Matinée du 1ᵉʳ novembre 1883.

Personnel du théâtre de la Gaîté :
MM. les directeurs du théâtre de la Gaîté.
 Baudu, régisseur général.

MM. Dumaine.
 Clément-Just.
 Talien.
 Romain.
Mᵐᵉ Moïna Clément.
 Largillière.
Mˡˡᵉ Marcelle Jullien.
MM. Berville.
 Poggi.
 Grunier.
 Delisle.
 Deroy.
 Rohdé.
 Louis.
 Provost.
 Le Contrôle.
MM. Larcher.
 Ottavi.
 Vallier.
 Blüm.
 Courtat.
 Gatel.
 Sourd.
 Vialard.
 Gigon.
 Rambeau.
 Paran.
 Martel.
 Buralistes :
MM. de Saint-Martin.
 Berthion.
 Damville.
 Richard.
 Les Ouvreuses
Mᵐᵉˢ Lichelle.
 Chevallier.
 Courot.
 Fouras.
 Boucelaire.
 Guillemin.
 Roigat.
 Gaussein.
 Odile.
 Lalanne.
 Sévilla.
 Arnoult.
 Hussier.
 Dinelli.
 Couturier.

MM. Ometz.
Frisd.
Vatone.
Marcel.
Monjot.
Boutron.
Chauvelon.
Chevarin.
H. Maréchal.
A. Maréchal.
Guyot.
Bossart.
Huvier.
Boulfray.
Jacques.
Page.
Mérigot.
Hosnard.

Personnel du Théâtre Montparnasse :
MM. Hartmann.
Verdon.
Paul Albert.
Alexandre.
Fontaine.
Saint-Amand.
Laffély.
Ricard.

MM. Ch. Henry.
Marquetti.
Lemaître.
Courcelles.
Darcourt.
Thiry.
Chevallier.
Périnot.
Wagmann.
Moynet.
Lejeune.
Annibert.
Mmes Malvina.
Claudia Tell.
Mlle S. Bozzani.
Mmes Burkhardt.
Hubert.
Georges.
Achille Lefèvre.
Bourguignon.
Mlle Burtey.
Mmes Renée d'Abzac.
Debouyne.
Mlles Lucie Sorel.
Rousset.
Joubert.

MM. Belloir et Vazelle.

Le total des souscriptions a été de 63,227 fr. 80.

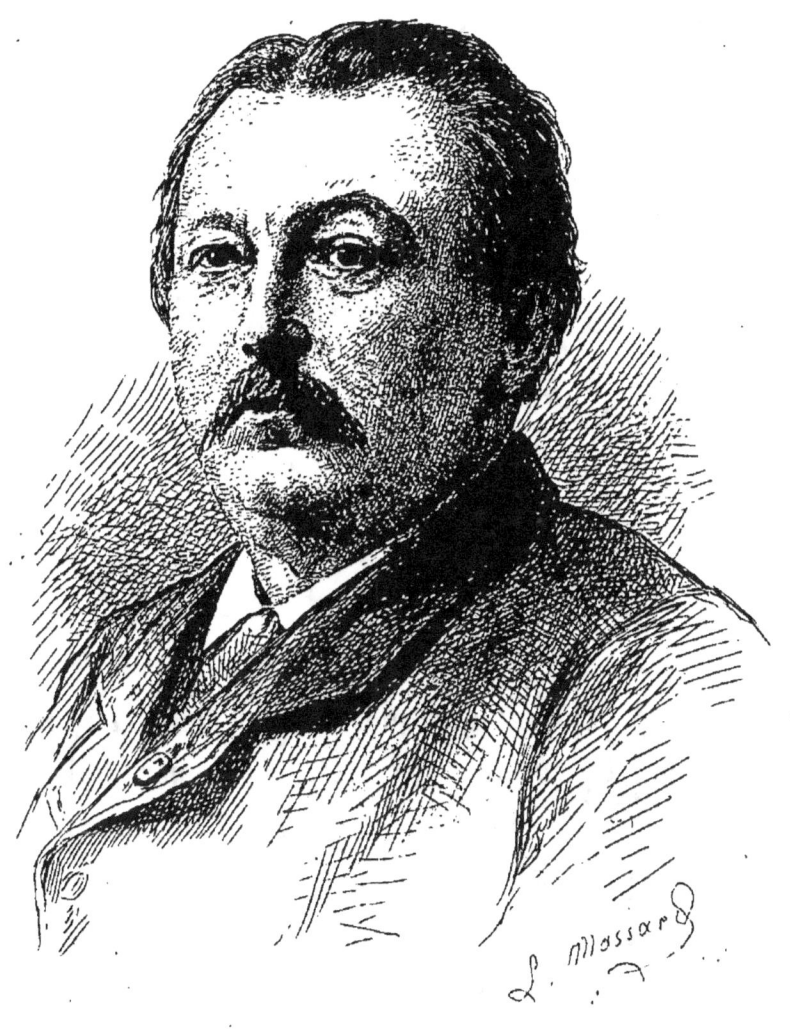

GUSTAVE DORÉ

1832-1883.

DISCOURS FUNÈBRE

PRONONCÉ PAR

M. ALEXANDRE DUMAS FILS

SUR LA TOMBE DE GUSTAVE DORÉ

LE 25 JANVIER 1883

MESSIEURS,

Depuis quelques jours la mort frappe à coups redoublés : seulement elle ne frappe pas au hasard ; elle choisit ses victimes avec une cruauté, avec une perfidie flagrantes. Il lui faut les plus vaillants, les plus robustes, les plus sincères, les plus jeunes, car ceux-là étaient toujours jeunes dont on attendait encore beaucoup. Il semble, à voir ces morts successives et précipitées, que la puissance supérieure à laquelle on donne aujourd'hui tant de noms divers,

jusqu'à celui de Néant, ait conçu quelque étrange dessein, et qu'il lui faille beaucoup de crainte parmi les hommes et beaucoup de place sur le sol pour quelque chose de nouveau. Si célèbre, si aimé, si nécessaire qu'il soit ou qu'il paraisse être, nul n'ose plus croire au lendemain. Tout ce qui vit est inquiet. A l'heure présente, celui qui fait un projet semble un fou qui veut appeler sur lui la colère du Maître mystérieux et impassible qui dispose comme bon lui semble des espérances humaines.

Si un homme pouvait se croire en droit de compter sur le présent et même sur l'avenir, c'était le prodigieux artiste que nous venons de perdre. Jamais la volonté, l'énergie, la grâce, le talent, jamais la Vie, celle qui a bien l'air de venir d'un Dieu, n'a eu, dans la forme humaine, d'expression plus radieuse et plus convaincante. Qui de nous oubliera le visage de ce jeune homme au front large, aux cheveux rejetés en arrière, aux grands yeux limpides, fiers et doux, à la voix chaude et tendre, au rire étincelant et communicatif, aux traits fins comme ceux d'une femme, qui devaient lui donner, après un demi-siècle, et jusque dans la mort, l'aspect d'un bel adolescent?

Il fallait la disparition subite de Doré pour causer un nouvel étonnement au milieu de toutes les choses qui nous étonnent à cette heure. Mais ces choses passeront, et l'œuvre de cet infatigable ne passera pas.

Pour ceux qui, comme nous, l'ont connu quand il avait vingt ans, c'est-à-dire quand, depuis près de dix

ans déjà, il était célèbre, pour ceux-là, Gustave Doré, avec sa taille svelte, ses membres agiles, ses joues imberbes et roses, sa main fine toujours armée d'un crayon, d'une plume, d'un pinceau, d'une pointe, d'un ébauchoir, Gustave Doré avait véritablement l'air de l'Ange du Travail, quand il s'élançait, j'allais dire quand il volait de la large table où il a composé des milliers de dessins aux chevalets et aux échelles où il a exécuté des centaines de tableaux, et aux échafaudages où il pétrissait ses statues et ses groupes.

Quelle rapidité! quelle originalité de conception! quelle imagination inépuisable et imprévue! quelle science miraculeuse de l'ordonnance et de l'effet! quelle évocation grandiose, dramatique, troublante, de la lumière, des ténèbres, du chaos, du fantastique, de l'invisible, du rêve, de la terre et du ciel! Quel monde de dieux, de déesses, de fées, de saints, de martyrs, d'apôtres, de héros, de vierges, de géants, de spectres, d'archanges, de types monstrueux ou célestes, drôlatiques ou divins, prenant tout à coup naissance, forme, couleur, mouvement, vie dans ce cerveau lumineux à tout jamais obscurci! Mais aussi quelle intimité consciente, respectueuse et bien digne de lui, avec la pensée des grands esprits qu'il commentait du bout de son crayon, et que tant de gens qui disent tout connaître ne connaîtraient pas sans lui! Songeons, pour nous consoler, aux enchantements que devait éprouver une imagination comme celle-là quand elle entrait en communication

directe avec Rabelais, La Fontaine, Milton, Chateaubriand, Balzac, Cervantes, Dante, Shakespeare, la Bible. Comment s'étonner encore de son abondance, de son audace, de sa foi, quand on le voit puisant tous les jours et à toute heure aux sources éternelles du Beau, du Grand et du Vrai ?

Aussi regardez comme l'horizon du dessinateur va toujours s'élargissant, comme son idéal grandit, comme il aspire sans cesse à autre chose, comme il a besoin de l'Immense, de l'Infini, dans l'ordre physique comme dans l'ordre intellectuel! Il lui faut multiplier et augmenter toujours son champ de travail, qui ne suffit jamais à sa fièvre de production. Il y ajoute les horizons à perte de vue, les forêts sans fin, les montagnes inaccessibles. Quand il sort de ses ateliers de Paris ou de Londres, il parcourt la Suisse, les Pyrénées, l'Écosse, les Alpes; il descend dans les précipices, il erre dans les solitudes, il se recueille sur les sommets, et de ses repos magnifiques, et de ses visions superbes, il rapporte ces paysages saisissants, que nous connaissons tous, tantôt inondés de lumière, tantôt perdus dans les brumes, avec leurs sapins sinistres, leurs lacs transparents, leurs escarpements vertigineux, leurs abîmes insondables, leurs ciels de saphir, d'opale et d'or, leurs cimes de neige rougissant sous le dernier baiser du soleil, tandis qu'un de ces grands aigles qui font d'un coup d'aile une lieue, comme a dit le poète, traverse la toile et nous emporte avec lui. Quelle création ce créateur mortel laisse après

lui! Et ce ne sera vraiment pas trop du calme et du silence qu'on trouve sous nos pieds pour se remettre d'un pareil labeur.

Nous avons tous entendu dire, et malheureusement il l'entendait plus que personne, que, dans cette œuvre colossale, il n'y avait que l'indication d'un grand tempérament, quelque chose comme l'ébauche et l'avortement d'un génie vagabond qui n'avait su ni se restreindre ni se châtier. En France, en France seulement, on passait souvent ironique ou, qui pis est, indifférent devant ses grandes toiles dont la composition et l'idée étaient toujours magistrales. Il souffrait horriblement de ne pas être compris. Qui avait tort? Celui qui souffrait, ou celui qui ne comprenait pas? L'un et l'autre, et le peintre qui ambitionnait l'applaudissement de la foule, et le passant qui le lui refusait.

Qui donc, parmi les contemporains d'un grand artiste, peut porter sur lui et à tout jamais un arrêt définitif? Combien ont quitté ce monde, trompés par le succès que leur votait la masse, avec la certitude qu'ils laissaient une œuvre impérissable, dont le souvenir survivait à peine quelques années à cet accord, dont ils étaient si fiers, entre leur œuvre trop facile à comprendre et une foule trop facile à tromper! En revanche, combien d'incompris, de bafoués même, morts désespérés depuis longtemps, nous venons rechercher ici pour les faire entrer dans la gloire que ceux de leur temps leur ont refusée! Notre Panthéon français est pavé de nos repentirs.

Ne nous prononçons donc pas si vite, patientons ; laissons quelque chose à faire à la postérité, et surtout soyons respectueux pour ceux qui, comme Doré, n'ayant vécu que cinquante ans, ont pu donner, pendant quarante, le plus grand exemple qu'on puisse donner aux hommes, celui du travail incessant, de la passion de l'idéal et de l'acharnement à le poursuivre.

Ce n'est pas seulement l'admiration, ce n'est pas seulement l'amitié qui me fait prendre la parole devant la tombe du grand artiste. Avec cet enthousiasme et cette générosité qui faisaient le fond de sa nature, Doré, quand d'autres hésitaient encore, avait offert spontanément et modestement d'exécuter, en témoignage de son admiration pour le père et de son amitié pour le fils, la statue de l'auteur de *Henri III*, de *Mademoiselle de Belle-Isle*, des *Trois Mousquetaires* et des *Impressions de voyage*. Il ne voulait rien accepter pour ce travail, que le plaisir de le faire et la gloire tardive ou peut-être l'insulte accoutumée, après l'avoir fait. Il donnait à cette grande composition tout son temps, tout son talent. Il lui a peut-être même donné sa vie. Qui sait si ce monument, qui l'absorbait du matin au soir, qui l'obsédait quelquefois la nuit, qu'il a exécuté en six mois, n'a pas déterminé le mal dont il est mort, et qui est celui des ardents et des passionnés ?

Depuis six mois, il vivait donc face à face avec cet autre grand producteur, auquel il ressemblait par tant de points, par la fécondité, par l'invention, par la variété,

par la puissance, par le désintéressement, par la bonté. Ce cœur, qui devait se rompre si brusquement après l'achèvement de cette œuvre, a battu, filialement ainsi, à l'unisson du mien, pour la consécration de la gloire qui m'est la plus sacrée. L'écrivain et l'artiste étaient si bien faits pour se comprendre! Aussi toute l'âme de l'artiste a-t-elle passé et rayonne-t-elle dans l'image de l'écrivain et dans les poétiques figures dont il l'a entourée.

Les voilà publiquement et à jamais unis dans le souvenir des hommes; car les statues des poètes ne sont heureusement pas de celles qu'on abat. Voilà le statuaire contesté défiant maintenant l'indifférence et l'injustice, forçant la foule à regarder enfin son œuvre, et jeté violemment, par la mort, dans l'immortalité terrestre qu'il vient de donner à un autre. Nous voilà enfin, Doré et moi, devenus de la même famille par le même amour! Aussi est-ce comme un de ses frères que j'apporte ici à sa chère mémoire l'hommage, que je ne puis malheureusement pas, comme lui, couler en bronze, de ma sincère admiration et de ma pieuse et inutile reconnaissance.

TABLE DES MATIÈRES

	Pages
PRÉFACE, par M. Alexandre Dumas fils．	1

DISCOURS :

M. de Leuven, président de l'œuvre du Comité．．．． 1

M. Albert Kaempfen, directeur des Beaux-Arts, au nom du Ministre de l'Instruction publique et des Beaux-Arts．．．．．．．．．．．．．．．．．．．．． 3

M. Camille Doucet, président de la Commission des auteurs et compositeurs dramatiques．．．．．．．． 7

M. Jules Claretie, vice-président de la Commission des auteurs et compositeurs dramatiques．．．．．．．． 9

M. Edmond About, président du Comité de la Société des gens de lettres．．．．．．．．．．．．．．． 17

M. Halanzier, président de la Société des artistes dramatiques．．．．．．．．．．．．．．．．．．．． 27

M. Sénard, maire de Villers-Cotterets．．．．．．．． 29

POÉSIES :

M. Jean Aicard. *La Comédie-Française à Alexandre Dumas*, à-propos dit par M. Delaunay à la Comédie-Française．．．．．．．．．．．．．．．．．．．．．．．．．． 31

M. Auguste Dorchain. *Alexandre Dumas*, poésie dite par M. Porel au théâtre de l'Odéon. 34

M. Charles Raymond. *Alexandre Dumas*, à-propos en un acte, représenté sur le théâtre de la Gaîté. 43

M. Jean Richepin. *A Alexandre Dumas*, poésie dite par M^{me} Sarah Bernhardt au théâtre de la Porte-Saint-Martin. 53

M. Maurice Boniface. *Alexandre Dumas*. 56

M. Fabre des Essarts. *Alexandre Dumas* 61

M. Elie Fourès. *Les Félibres de Paris à Dumas* 66

APPENDICE :

Inscriptions du monument. 71
Liste des souscripteurs au monument. 74

DISCOURS FUNÈBRE prononcé par M. Alexandre Dumas fils sur la tombe de Gustave Doré. 81

A PARIS

DES PRESSES DE JOUAUST ET SIGAUX

RUE SAINT-HONORÉ, 338

A LA MÊME LIBRAIRIE

ALEXANDRE DUMAS

PAR

JULES JANIN

Avec un portrait gravé par Flameng

Un vol. petit in-18 tiré à petit nombre sur papier vergé. 3 fr.
Sur papier de Chine ou sur papier Whatman. . . 6 fr.

www.ingramcontent.com/pod-product-compliance
Lightning Source LLC
Chambersburg PA
CBHW071407220526
45469CB00004B/1194